大是文化

每天破一起謀殺案

謀殺案 ②

Murdle:
Volume 1

100道懸案等你破解，車上床上廁上最佳娛樂，
觀察力、推理與歸納能力大增，
犀利的你永遠直指真相。

線上懸疑遊戲《Murdle》創始人、
好萊塢神祕學會祕書長

G・T・卡柏
（G. T. Karber）——著

謝慈——譯

獻給丹（Dan）與丹妮（Dani）

CONTENTS

第三章　練完變高手

讀完這本書，你就是下一個福爾摩斯

華語首席故事教練／許榮哲

本書意外的幫我破解了一個謎團。

英國作家亞瑟・柯南・道爾（Arthur Ignatius Conan Doyle）筆下的神探福爾摩斯（Sherlock Holmes），職業是「諮詢偵探」，也就是當其他警探或私家偵探遇到解不開的謎團時，便會帶著手邊的線索來請教他。

這時，福爾摩斯只要坐在家裡，一邊抽著菸斗，一邊把玩手上的線索，像轉魔術方塊一樣，轉著、轉著，不用一斗菸的時間，一切就會真相大白。

這簡直胡扯，怎麼可能這麼容易？不過既然是虛構的小說情節，其目的恐怕只是為了勾勒出福爾摩斯異於常人的智慧，所以也沒什麼好追究的。

直到看了《每天破一起謀殺案》後，我才恍然大悟，原來人人都可能成為福爾摩斯——他之所以這麼神，是因為背後有黑箱操作。

福爾摩斯的黑箱就是——畫出幾個網格（如下頁圖1），然後根據手邊的線索，若「成立」就打勾，若「不成立」就打叉，兩三下就能清楚推導出：「凶手是誰，在什麼地方，用什麼樣的凶器殺了人。」

就是這麼簡單！只要幾分鐘，人人都可以上手，變成像福爾摩斯這樣的諮詢偵探。

不過，當我興沖沖使用這種網格，準備破解書中的第一起案件時，一個不安的想法冒了出來：如今都已經是人工智慧（Artificial Intelligence，縮寫為 AI）的時代了，還需要用這種方式破案嗎？直接把所有的線索，都餵給 ChatGPT[1] 不就好了？

就這麼幹！我立刻把自己已破解的第一起案件線索，統統餵給 ChatGPT。

9

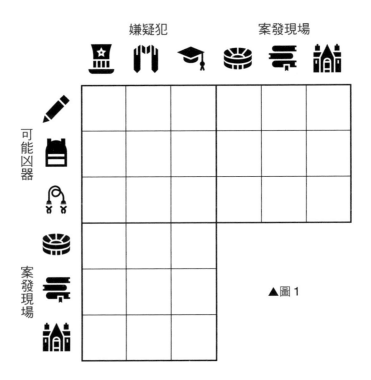

案發現場　嫌疑犯

可能凶器

案發現場

▲圖1

至於成效如何？經過我的實測，ChatGPT給出的答案……簡直是胡說八道。

但我並不死心，決定逆向操作，直接提供ChatGPT正確答案，讓它逆向推理回來，結果答案還是一塌糊塗。在邏輯推理上，ChatGPT目前只是華生（John Watson，福爾摩斯的偵探助手）的等級，幫不了我們的忙！

而如果動腦解謎會讓你痛不欲生，也可以選擇純粹看熱鬧，跟著故事裡的偵探一起破案。在《每天破一起謀殺案》的主線故事中，有這樣兩位偵探：「推理大師邏輯客」和「無理探長」，但他們的互動與冒險，值得讀者持續閱讀下去嗎？

如何判斷？我最常用的方法是——試問他們有沒有「有趣的靈魂」？

1 編按：由OpenAI開發的人工智慧聊天程式。

在此舉書中的某段故事為例：

當邏輯客破案後，凶手說：「雖然我做了一件好事，不過我真是太蠢了，不該在聰明的你來訪時下手的。」

「奉承對你一點好處也沒有。」邏輯客回答。

「那賄賂呢？」凶手問道。

「這倒是有點吸引人……。」邏輯客說。

再舉另一個橋段：

邏輯客破案後自我感覺良好的說道：「看吧！理性的證據顯示我是對的！」

這時落居下風的無理探長卻只用一句話，就扳回一城：「但你必須贏下每一場論戰，而我只需要贏一次！」

太好了，書中兩位偵探都擁有萬裡挑一的有趣靈魂，他們的故事絕對值得細品。而最後，不論你選擇自己燒腦，還是請兩位偵探代勞，讀完本書後，你都將成為下一個福爾摩斯，至於那些只會依賴人工智慧的人，則只能是你的華生。

如何解題：閱讀每一條線索，填入網格中

　　歡迎來到《每天破一起謀殺案》，這是世上最偉大的解謎者：推理大師邏輯客的官方解謎檔案。和其他打擊犯罪偵探的回憶錄不同，這些謎題不只是故事，更是你必須解開的謎團。只需要削尖的鉛筆，和比其更銳利的心智就能解開。

　　為了示範，讓我們一起來看看邏輯客的第一個案子，這發生在他就讀推理學院第三年期間。那時學生會主席遭到謀殺，邏輯客很確定凶手就在以下三人之中：

嫌疑犯

荷尼市長

知道許多內幕，也想確保市民每一票都投給他。

6 呎高[1]／左撇子／褐色眼珠／淺褐色頭髮

古魯克斯系主任

他是推理學院某學系的主任。他負責什麼？嗯，首先，他負責管錢……。

5 呎 6 吋高[2]／右撇子／淺褐色眼珠／淺褐色頭髮

圖斯卡尼校長

推理學院的校長，她能推論出有多少有錢家長願意付錢，讓小孩取得邏輯學學位。

5 呎 5 吋高／左撇子／綠色眼珠／金髮

1 編按：1 呎為 30.48 公分。
2 編按：1 吋為 2.54 公分，1 呎為 12 吋。

邏輯客知道三個人各自出現在下列地點之一，並各擁有一件可能成為凶器的物品：

案發現場

體育館
戶外

田徑場上有著最昂貴，也最高品質的人工草皮。

書店
室內

校園最賺錢的單位。告示牌寫著教科書特價，兩本 500 美元。

老校舍
室內

校園的第一棟建築，但保存狀況最差。油漆都剝落了！

可能凶器

尖銳的鉛筆
很輕

使用的是真正的鉛。被刺到一下就可能死於鉛中毒。

沉重的背包
很重

厚重的邏輯教科書終於有實際用途了（拿來打人）。

畢業繩
很輕

假如能被這樣的繩子勒死，大概是最高的學術榮譽了吧。

不過，邏輯客知道不能光從這些資訊就擅自做出假設！有時候，市長會背很重的後背包，校長、系主任也可能會去體育館。如果想判斷誰出現在哪裡、擁有什麼東西，得先好好研究線索和證據。

以下是他很肯定、絕對正確的事實：

- 出現在體育館裡的人是右撇子。
- 持有尖銳鉛筆的嫌疑犯，討厭那個待在老校舍裡的人。

- 擁有畢業繩的嫌疑犯，有美麗的褐色眼睛。

- 系主任似乎時常帶著一堆邏輯教科書。

- **屍體出現在油漆斑駁的地方。**

最後，邏輯客拿出他的偵探筆記本，謹慎的畫下表格，在每一欄和每一列都畫上代表個別嫌疑犯、凶器和案發現場的圖樣。

案發現場列了兩次——上方一次，側邊一次——讓每個方格都代表一種可能的配對方式，如圖 2。**這個工具稱為「推理網格」，是推理學院教的厲害工具，可以幫助我們釐清思緒，辨識出可能的結論。**

然而，以前從來沒有人拿來破解謀殺案！推理學院只會在抽象的領域應用邏輯。邏輯客的作法創新、刺激，但又非常危險！在畫好推理網格後，來到他最喜歡的部分：推理！他閱讀每一條線索，並填入網格中。

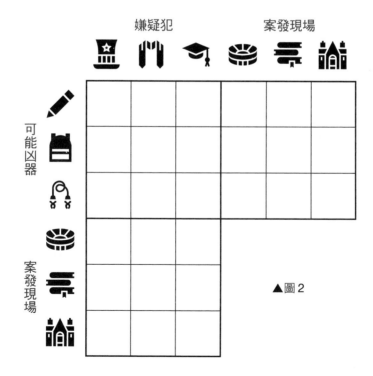

▲圖 2

第一條線索是：**出現在體育館裡的人是右撇子。**

根據邏輯客的嫌疑犯筆記，只有系主任是右撇子。因此，系主任就在體育館裡。邏輯客在網格裡標記「✓」，如下圖 3。但這並不是這條線索唯一透露的訊息。

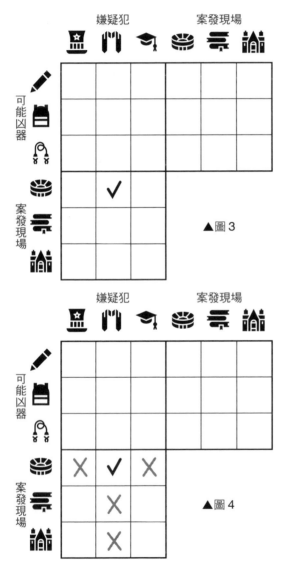

▲圖 3

▲圖 4

假如系主任在體育館，他就不會同時在書店和老校舍。而既然一個地點只會有一個嫌疑犯，那麼校長和市長也不會在體育館。

邏輯客再將這一點以「Ｘ」在網格中標記，如圖 4。這說明了一個原則：**當你辨識出某個嫌疑犯的地點或凶器，就可以在網格中排除其他的可能性。**

邏輯客進入下一條線索：**持有尖銳鉛筆的嫌疑犯，討厭那個待在老校舍裡的人。**

這條線索透露的似乎是校園內的人際紛爭，但邏輯客只根據事實做判斷，也就是**持有尖銳鉛筆的和待在老校舍的是不同人。因此，尖銳的鉛筆不在老校舍裡。**

於是，邏輯客也在網格中做了標記，如右頁圖 5。

請再看下一條線索：**擁有畢業繩的嫌疑犯，有美麗的褐色眼睛。**

請忽略「美麗」這個形容詞，只注意「褐色」二字：只有市長的眼睛是褐色。因此，畢業繩是校長的。

邏輯客再次解決了一整欄和一整列，如圖6！畢竟，假如市長有畢業繩，那校長和系主任就沒有。

由於每個嫌疑犯只有一件凶器，市長也不可能有背包和鉛筆。

邏輯客來到下一條線索：**系主任似乎時常帶著一堆邏輯教科書。**

這代表什麼意思？邏輯教科書又不在凶器清單裡！不過，假如你仔細看每件凶器的描述，就會發現背包下面寫著：「**厚重的邏輯教科書**終於有實際用途了（拿來打人）。」

假如系主任常常帶著一堆邏輯教科書，那一定是放在背包裡！

在這些謎團裡，你不需要任何跳躍式的邏輯：你所需要的一切訊息，都清楚呈現在敘述中。系主任有可能不用沉重的背包，就帶著一堆教科書嗎？邏輯客不這

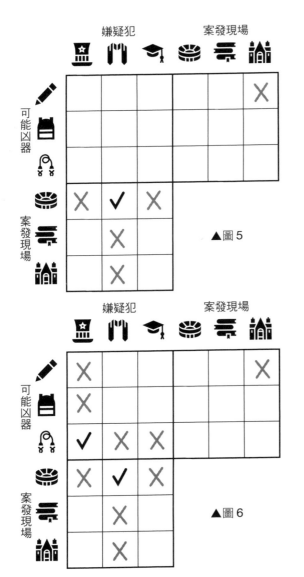

▲圖5

▲圖6

麼認為！

　　邏輯客記錄下系主任擁有沉重的背包，並且在同一欄和同一列的其他格子都打叉，如圖7。完成之後，他露出笑容。假如市長有畢業繩，系主任有背包，那麼鉛筆就是校長的了。他也記下這一點。

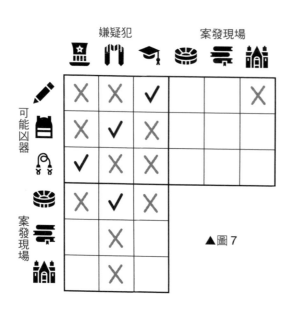

▲圖7

下一步就是破解本書謀殺案件的關鍵：校長擁有鉛筆。鉛筆不在老校舍。不管校長人在哪，鉛筆一定也在同一個地方。既然鉛筆不在老校舍，帶著它的嫌疑犯也不可能在那裡。因此，**校長不可能在老校舍**。

　　那麼，校長就在書店，因為那是唯一剩下來的地點。由於他擁有鉛筆，那麼鉛筆一定也在書店。

　　邏輯客把這些都標記在推理網格上，並把每一欄和每一列的其他格子打叉。接著，他推論出荷尼市長在老校舍，於是也這麼標記，如右頁圖8。

　　由於市長有畢業繩，又出現在老校舍，畢業繩一定就在老校舍。

　　由於背包屬於系主任，他出現在體育館，那背包一定也在體育館。

　　真讓人滿足！邏輯客一邊看著完成了的網格，如右頁圖9。現在，他準備來看最後一條線索了：**屍體在油漆斑駁的地方被發現**。

　　這條線索很特別，說的不是誰在哪裡擁有什麼凶器──**而是告訴你關於凶手的訊息**！

　　邏輯客參考他的筆記，意識到謀殺案一定發生在老校舍。因為老校舍的描述中提到了油漆剝落，而市長是出現在老校舍的嫌疑犯，因此，市長一定就

是凶手。

邏輯客對自己的推理很有信心，大步走進校長的辦公室，信心滿滿的宣布：「人，是荷尼市長，在老校舍，用畢業繩殺死的！」

這就是邏輯客成為推理大師的起點，也是他第一次將所學的理論應用在現實世界。畢業後，他搬到大城市，成為業界唯一的推理型偵探。

本書（1）＋（2）一共包含了 100 道謎題，都是邏輯客曾經用推理網格或其他工具解開的。其中包含必須破解的密碼、待檢驗的目擊者證詞，以及各式各樣的祕密。隨著你繼續閱讀，謎題會越來越有挑戰性，考驗著你的推理能力。由於邏輯豐富又迷人，你會不斷發現新的技術和新的推理。

假如你卡住了，也不要放棄！可以看看提示。當你找出犯人後，也可以翻到解答，看看答案是否正確。每解開一個謎團，就會浮現更大的陰謀。因此，閱讀的時候務必謹慎，也別忘了：對偵探來說，每個案件都能單純以邏輯解決。

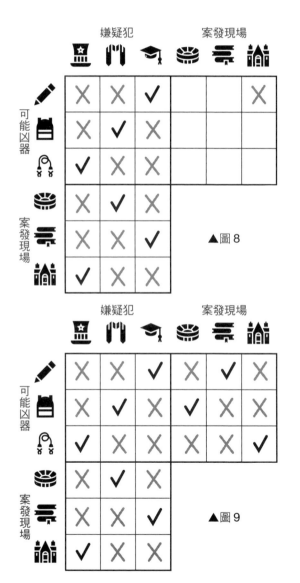

▲圖8

▲圖9

假如你需要更多幫助，或是想和其他人一起解決更多謎題，請加入網站「Murdle.com」的偵探俱樂部。否則，你終將是孤軍奮戰！

祝好運啦，偵探！

本篇解答

「人，是荷尼市長，在老校舍，用畢業繩殺死的。」

荷尼市長／畢業繩／老校舍
古魯克斯系主任／沉重的背包／體育館
圖斯卡尼校長／尖銳的鉛筆／書店

證物 A：
── 邏輯客的偵探工具箱和解謎訊息 ──
（很重要，某些案子會用到）

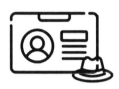

會員證及別針

這張證件和軟呢帽造型的別針，代表了邏輯客的偵探俱樂部會員資格（#6KLM）。

放大鏡

用來尋找線索及閱讀極小字的工具。該鏡片是以翡翠工業公司的水晶打造。

錄影帶和書籍

午夜電影公司的錄影帶和小說家歐布斯迪安的作品。加上偵探俱樂部的書籤。

一杯咖啡

坐在搖椅上破解謀殺案最好的燃料。這個杯子曾屬於咖啡大總管本人！

證物 B：
無理探長的占星入門指南

星座	符號	元素	日期
牡羊座	♈	火	3/21~4/19
金牛座	♉	土	4/20~5/20
雙子座	♊	風	5/21~6/21
巨蟹座	♋	水	6/22~7/22
獅子座	♌	火	7/23~8/22
處女座	♍	土	8/23~9/22
天秤座	♎	風	9/23~10/22
天蠍座	♏	水	10/23~11/21
射手座	♐	火	11/22~12/21
摩羯座	♑	土	12/22~1/19
水瓶座	♒	風	1/20~2/18
雙魚座	♓	水	2/19~3/20

其他化學符號						
水銀	☿	硫磺	🜍	鐵礦	☿	
鐵	♂	油	🜖	硝石	◐	
地	🜃	火	△	輻射	☢	
天王星	♅	溶解	🜽	酵母	🜺	

證物 C：
古老遺跡裡雕刻的迷宮圖形

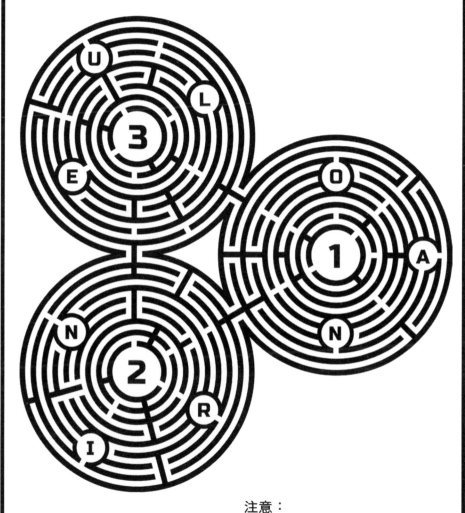

注意：
所有字母都已轉譯為現代的寫法。

第四章 >
偵探復仇記

推理大師邏輯客失去了一切。

他的朋友、他的敵人，以及未來可能跟他有更多發展的人。當然還有他的資金。

無理探長走後，留下他在世界上孤軍奮戰。但他肩負使命，也不打算讓任何東西阻止他。

在這 25 個謎團中，你不只必須找出凶手、凶器和行凶的地點，也必須找出動機——**每個人都有動機，但只有一個人真正犯了罪。**

邏輯客以前從不在乎動機，但無理探長很重視。或許，這是他紀念探長的方式，但也可能只是因為，他現在認為每個人都可能是殺人凶手。

邏輯客肩負使命。他必須搞清楚這些遺跡到底是什麼、上面刻印的符號又是什麼意思（參見第 23 頁證物 C），以及這些和探長遇害有什麼關係。

他很清楚，羅爾林爵士只是更大陰謀的一枚棋子。發號施令的幕後黑手另有其人。邏輯客要把這個人給揪出來。

而在找到這個人後，他要復仇。

對於這些謎團，偵探俱樂部給你的挑戰是：**搶在邏輯客之前，釐清這些古老遺跡是什麼。你辦得到嗎？**

61 噩夢之島 ♀♀♀

邏輯客再也不想看見無理探長喪命的地方。但他只要閉上眼睛，就會看見那座小島。他必須再回去一趟。而當他回去後，有另一件謀殺案等著他破解，還有一個神祕的人影跑來跑去。

嫌疑犯

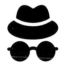

影子先生

像風一樣來去自如，看起來就像黑夜。

■■／左撇子／綠色眼珠／■■／■■／水瓶座

莧菜總統

基本上是法國總統，他喜歡和他的選民在一起，特別是其中的 1%。

5 呎 10 吋高／右撇子／灰色眼珠／紅髮／雙子座

史蕾特艦長

第一位踏上月球背面的女性，也是第一位涉嫌謀殺副駕駛的女性。

5 呎 5 吋高／左撇子／深褐色眼珠／深褐色頭髮／水瓶座

午夜三世

他向父親學習拍電影，向祖父學習商業經營。至於謀殺方面的天賦，則是天生的。

5 呎 8 吋高／左撇子／深褐色眼珠／深褐色頭髮／天秤座

案發現場

死亡森林
戶外

你幾乎可以感受到，埋藏在死亡森林中的古老遺跡。

沉船
戶外

曾經是時尚的遊艇，如今已沉沒腐朽。

廢棄的教堂
室內

屋頂塌陷，整座教堂都已毀壞。

懸崖上的燈塔
室內

他們用自動 LED 燈取代了火焰，大幅降低了成本。

可能凶器

斧頭
中等重量、木頭及金屬製

它被遺留在那座島上，這樣或許比較好。

掃把
中等重量、木頭及乾草製

人們說女巫會騎掃帚飛行，但邏輯客只會拿來掃地。

水晶骷髏頭
中等重量、水晶製

或許真的是外星人的頭顱，但也可能只是有趣的藝術創作。

「外星人」的藝術品
很重、塑膠製

或許是真的，很可能是假的，但肯定是塑膠做的。

殺人動機

 為了簽訂合約

 為了挽回顏面

 為了盜墓

 為了打贏戰爭

線索和證據

- 想打贏戰爭的嫌疑犯，持有塑膠製的凶器。
- LED 燈照亮了水瓶座的嫌疑犯，樣子並不好看。
- 有人發現，艦長在樹林裡胡言亂語。
- 午夜三世並不想挽回顏面，他的臉皮厚得很。
- 在塌陷屋頂下的嫌疑犯，是右撇子。
- 在腐朽的船體旁找到一把斧頭。
- 想要盜墓的嫌疑犯，是雙子座。
- 水晶骷髏頭在戶外月光下閃耀著。
- **屍體旁發現了一截乾草。**

 邏輯客像無理探長教的那樣，用尋龍尺探勘這個島嶼，在塌陷的屋頂上發現了掃把刷毛。

可能凶器

案發現場

殺人動機

凶手？ _____

凶器？ _____

地點？ _____

動機？ _____

62 保險理賠員之死 🔍🔍🔍

邏輯客想放棄一切，搬回家裡，並轉行當保險理賠員。事實上，城裡剛好有這樣的職缺：一位保險理賠員遇害了。邏輯客一邊查案，一邊思考自己到底想不想要這份工作。

嫌疑犯

荷尼前市長

是的，當他還是市長時，他謀殺了某人。但當他辭職後，一切都煙消雲散。

6 呎高／左撇子／褐色眼珠／淺褐色頭髮／天蠍座

柯柏警官

殺了人之後，她以警官身分受到僱用的機會就稍微降低了。

5 呎 5 吋高／右撇子／藍色眼珠／金髮／牡羊座

普通藍天先生

非常平凡的美國男性，有著濃濃的俄羅斯口音，別在意。

6 呎 2 吋／左撇子／深棕色眼珠／黑髮／牡羊座

緋紅醫師

身為殺人犯，連她也沒辦法找到工作了。

5 呎 9 吋／左撇子／綠色眼珠／紅髮／水瓶座

案發現場

二手車賣場
戶外

銷售員告訴你這些車不會爆炸，
實際上就不知道了。

蕭條的賣場
室內

噴水池已經乾涸，只有兩間商店
還開著：高利貸和銀樓。

老舊的工廠
室內

曾經生產小型零件和裝置，如今
這些都已經電子化了。

二手商店
室內

連店內飛舞的飛蛾看起來都很有
歷史。

可能凶器

叉子
很輕、金屬製

仔細想想，這其實比刀子還殘忍
許多。

古老的船錨
很重、金屬製

上面覆蓋著青苔，鍊子都鏽蝕
了：看起來真棒。

鋁製水管
很重、金屬製

一般來說比鉛製的安全，不過打
在頭上時可就不一定了。

普通的磚頭
中等重量、磚頭製

沒什麼特別的，就是塊磚。

殺人動機

 為了錢

 為了保守祕密

 為了報復曾經的羞辱

 因為失去神智

線索和證據

- 普通藍天先生想保守祕密,但這個祕密是什麼?

- 蕭條賣場裡的嫌疑犯,是「地下權力」組織的成員。

- 持有普通磚塊的嫌疑犯是右撇子(那塊磚頭是右撇子專用的)。

- 天蠍座的嫌疑犯持有叉子,天蠍座都會蒐集叉子。

- 水瓶座的嫌疑犯,站在一輛保證不會爆炸的車輛旁。

- 很顯然,磚塊出現在老舊的工廠裡。

- 「地下權力」組織的成員,不得觸碰鋁製品。

- 持有古老船錨的嫌疑犯,想為過去的羞辱報仇。

- 失去神智時會殺人的嫌疑犯,是右撇子。

- **保險理賠員的屍體上停滿了飛蛾。**

 提示 每日新聞報被每週新聞報取代,後來更只剩下每月新聞報,接著是網站,最後是部落格。部落格上只貼了一條來源不明的訊息,寫著:「有位鄰居看見普通藍天先生帶著水管。」

嫌疑犯　　　殺人動機　　　案發現場

可能凶器

案發現場

殺人動機

凶手？_____

凶器？_____

地點？_____

動機？_____

63 雪堆裡的屍體 ᑫᑫᑫ

邏輯客收到一封來自修道院的信件。棕石修士想和他商討非常重要的事務。然而，當邏輯客抵達修道院時，棕石修士已經被謀殺了！

嫌疑犯

芒果神父

教會只有一條規矩：殺人時不要被逮到。

5 呎 10 吋高／左撇子／深棕色眼珠／禿頭／金牛座

銅綠執事

教會裡的執事。她負責處理教徒的奉獻，有時也經手他們的祕密。

5 呎 3 吋高／左撇子／藍色眼珠／灰髮／獅子座

拉裴斯修女

環遊世界的修女，用上帝的錢幫上帝做事。

5 呎 2 吋高／右撇子／淺棕色眼珠／淺棕色頭髮／巨蟹座

褐石弟兄

棕石修士的兄弟，他不是教會的弟兄，而是棕石的弟兄。

5 呎 4 吋高／左撇子／深棕色眼珠／深棕色頭髮／摩羯座

案發現場

庭院
戶外

現在積了一堆雪，不過平時還挺漂亮的。

禁書圖書館
室內

存放著修士不該閱讀的書。

小教堂
室內

可以聽見教徒們熟練的禱告，和難聽的歌聲。

懸崖
戶外

為什麼人們不斷在懸崖邊蓋東西？還蓋在鋸齒狀的岩石上？

可能凶器

祈禱念珠
很輕、象牙製

象牙做的祈禱念珠，表面刻著迷你的符號。

祈禱蠟燭
中等重量、蠟製

假如你的願望是某人死掉，那麼恭喜你了。

聖禮酒
中等重量、玻璃及紅酒製

展示信仰虔誠的好方法，就是喝一大堆這種神聖的酒。

聖油
很輕、油及毒素製

這和按摩用的油不太一樣，這是石油製的。不過還是很神聖。

殺人動機

 為父報仇

 為了證明自己很強悍

 因為精神失常

 為了宗教因素

線索和證據

- 精神失常的嫌疑犯是右撇子。
- 帶著聖油的嫌疑犯想為父報仇。畢竟，這是他／她父親的聖油。
- 金牛座的嫌疑犯喜歡聖禮酒，可能有點太喜歡了。
- 念珠不得帶到戶外，沒有人打破這條規矩。
- 有人發現，執事在戶外閒晃。
- 持有刻著迷你符號凶器的嫌疑犯，動機和宗教有關。
- 懸崖上的嫌疑犯，有淺棕色的眼睛。
- 身高第二高的嫌疑犯，正聽著走音的歌聲。
- **屍體在雪堆中被發現。**

 提示

某天，一位戴著兜帽的僧侶吟唱：「禁忌之書染上了神聖紅點。」邏輯客好像認得這個聲音？

嫌疑犯　　　　殺人動機　　　　案發現場

可能凶器

案發現場

殺人動機

凶手？ _____

凶器？ _____

地點？ _____

動機？ _____

64 圖書館謀殺疑雲 ००ৎ

假如邏輯客需要的答案存在於過去，他就得來看點書了。因此，他回到自己的母校推理學院，想做些研究。然而，有人試圖阻止他。又或者，圖書館員因為毫不相干的原因遭到殺害了。

嫌疑犯

古魯克斯系主任

他是推理學院某某學系的主任。他負責什麼？首先，他負責管錢……。

5 呎 6 吋高／右撇子／淺褐色眼珠／淺褐色頭髮／處女座

影子先生

像風一樣來去自如，看起來就像黑夜。

■■／左撇子／■■／■■／水瓶座

圖斯卡尼校長

推理學院的校長，她已經推論出讓自己不被敵人殺死的方法（先下手為強）。

5 呎 5 吋高／左撇子／綠色眼珠／金髮／天秤座

番紅花小姐

美豔動人，魅力十足，但可能不是靠大腦吃飯的那一型。

5 呎 2 吋高／左撇子／淺褐色眼珠／金髮／天秤座

案發現場

書店
室內

校園最賺錢的單位。牌子寫著
「教科書特價，3本750美元」。

老校舍
室內

校園的第一棟建築，但保存狀況
也最差。油漆都剝落了！

體育館
戶外

田徑場上有最昂貴，也最高品質
的人工草皮。

植物園
戶外

校園中央的植物園，種了橡樹、
松樹……所有的樹木！

可能凶器

水晶骷髏頭
中等重量、水晶製

或許是真正的外星人頭骨，但也
可能只是騙人的。

畢業繩
很輕、布料製

假如能被這樣的繩子勒死，真是
種榮幸。

銳利的鉛筆
很輕、木頭及金屬製

被刺到一下就會死於鉛中毒。

沉重的背包
很重、布料及書本製

邏輯教科書終於派上用場了。

殺人動機

 為了證明自己的論點

 為了阻止邏輯客

 為了大眾的福祉

 為了分散注意力

線索和證據

- 想分散注意力的嫌疑犯，在體育館。
- 影子先生不會為了大眾的福祉殺人。
- 處女座的嫌疑犯正看著一棵松樹，很漂亮的松樹。
- 在書店的嫌疑犯，剛推論出某種活命的方法。
- 邏輯客在老校舍中，發現一塊水晶碎片。
- 想要證明自身論點的嫌疑犯是右撇子。
- 有人發現畢業繩掉落在戶外。
- 番紅花小姐拿著銳利的鉛筆──或許她很聰明！
- **圖書館員的屍體旁，放著沉重的背包。**

 提示

邏輯客在老校舍聽見，有學生嚷著看見黑夜般的人物。

可能凶器

案發現場

殺人動機

凶手？　＿＿＿＿＿＿＿＿＿＿＿＿＿＿＿＿＿

凶器？　＿＿＿＿＿＿＿＿＿＿＿＿＿＿＿＿＿

地點？　＿＿＿＿＿＿＿＿＿＿＿＿＿＿＿＿＿

動機？　＿＿＿＿＿＿＿＿＿＿＿＿＿＿＿＿＿

65 誰是嫌疑犯？

校長帶著邏輯客進入老校舍的典藏室。不幸的是，當他們抵達時，發覺圖書館員助理也遭到殺害。無論如何，邏輯客都得先查出真相才能開始研究。

嫌疑犯

古魯克斯系主任

他是推理學院某某學系的主任。他負責什麼？首先，他負責管錢……。

5 呎 6 吋高／右撇子／淺褐色眼珠／淺褐色頭髮／處女座

哲學家骨頭

黑暗但迷人的哲學家。

5 呎 1 吋高／右撇子／淺褐色眼珠／禿頭／金牛座

愛芙莉編輯

史上最出色的愛情小說編輯。

5 呎 6 吋高／左撇子／淺褐色眼珠／灰髮／天蠍座

神祕動物學家雲朵

每次有人看見大腳怪、雪怪或野人，他都會知道。

5 呎 7 吋高／右撇子／灰色眼珠／白髮／天蠍座

案發現場

校長的辦公室
室內

在辦公桌後，掛著一幅圖斯卡尼校長的肖像。

屋頂
戶外

可以鳥瞰整個校園，甚至看見植物園！

教師休息室
室內

有很多蘋果，有點太多了。

前方階梯
戶外

這些石階象徵著永無止境的人類知識（或其他東西）。

可能凶器

大理石半身像
很重、大理石製

某位有名學者的半身像，但別上網查他的資料——你會後悔的。

老舊的電腦
很重、塑膠及科技製

螢幕加上超大型主機，沉重鍵盤上的按鍵都鬆脫了。

筆記型電腦
中等重量、金屬及科技製

你的工作工具，但也連結著所有讓你分心的東西。

沉重的書
很重、紙製

史前巨石柱的參考資料。

殺人動機

為了政治目的

就只是因為做得到

為了科學實驗

為了讓女性刮目相看

線索和證據

- 紙製凶器不在屋頂上。
- 非常了解大腳怪的嫌疑犯，想讓女性刮目相看。
- 哲學家是「古代死者之路」的成員。
- 持有大理石雕像的嫌疑犯，會為了政治目的殺人。
- 屋頂上的嫌疑犯有一頭灰髮。
- 部分金屬製的凶器上，找到了右撇子的指紋。
- 在戶外找到一本參考書。
- 「古代死者之路」組織的成員從不做科學實驗。
- 有位學生給了邏輯客一張紙條：「個老電女腦處了的的某舊帶人座。」
- 只因為做得到就殺人的嫌疑犯，出現在教師休息室。
- **圖書館員助理的屍體在校長的肖像畫下。**

提示

邏輯客想起自己在哪裡看過這本參考書：前方階梯。他也想起自己多麼想念無理探長。

凶手？ _____

凶器？ _____

地點？ _____

動機？ _____

66 革命與殺人 ९९९

邏輯客在典藏室中四處檢視，發現在眾多的法國革命中，古老遺跡似乎總在重大事件中扮演微不足道的角色：革命期間的一起謀殺案，就像是熊熊烈火中的一點火星。這其中，一位不重要的貴族被殺死了。

嫌疑犯

莧菜總統

傳奇的莧菜總統，剛好和現任總統同名。

5 呎 10 吋高／右撇子／灰色眼珠／紅髮／雙子座

海軍上將

海軍上將之子，其父也是海軍上將。

5 呎 9 吋高／右撇子／藍色眼珠／淺棕色頭髮／巨蟹座

顯赫子爵

這似乎不可能，但歷史書籍顯示，這位可能不是顯赫子爵的祖先，而是子爵本人。

5 呎 2 吋高／左撇子／灰色眼珠／深褐色頭髮／雙魚座

香檳同志

不是現代的香檳同志，也不是他的祖先。只是另一位也喜歡氣泡酒的同志而已。

5 呎 11 吋／左撇子／淺棕色眼珠／金髮／摩羯座

案發現場

遠古的遺跡
戶外

文本提到這些遺跡時，使用了密碼，似乎想隱藏什麼祕密。

街壘
戶外

游擊隊所搭建的街頭堡壘，很適合當音樂劇的主題。

巴士底監獄
室內

在法國歷史上，人們不是在向監獄進攻，就是死命防守它。

塞納河
戶外

無論何時，都受到嚴重的汙染。千萬別喝裡面的水。

可能凶器

政治條約
中等重量、紙製

用了最官腔深澀的術語，來合理化暴力行為。很適合拿來殺人。

投票箱
很重、木頭及紙製

選票很重要，特別是能為這個箱子增添重量的時候。

火把
中等重量、木頭及火焰製

可能是自由之火，也可能是暴君的烈焰，端看誰高舉它。

神聖的權杖
很重、玻璃及毒素製

古老的神聖權杖，深受所有法國人民的景仰。缺了一顆珠寶。

殺人動機

 為了終止革命

 為了篡位為王

 為了人民福祉

 為了革命

線索和證據

- 火把照亮了雄偉堡壘的大廳。
- 想要阻止革命的嫌疑犯,在遠古遺跡中運籌帷幄。
- 海軍上將隸屬於「暗色紅酒飲酒者」組織。
- 會為了革命殺人的嫌疑犯,有深褐色的頭髮。
- 塞滿選票的箱子在街壘旁,民主運作中!
- 香檳同志是人民的英雄,他並不想成為國王。
- 持有火把的嫌疑犯,不想為了革命而殺人。
- 有人看見身高第二高的嫌疑犯,遊蕩在充滿毒素的河邊。
- 「暗色紅酒飲酒者」組織的成員必須隨時攜帶政治條約。
- **死者身旁發現了一顆寶石。**

 提示

邏輯客仔細閱讀文字的每個細節,直到他發現有個奇怪的註記,提到顯赫子爵緊緊抱著投票箱。

嫌疑犯　　　殺人動機　　　案發現場

可能凶器

案發現場

殺人動機

凶手？＿＿＿＿＿＿＿＿＿＿＿＿

凶器？＿＿＿＿＿＿＿＿＿＿＿＿

地點？＿＿＿＿＿＿＿＿＿＿＿＿

動機？＿＿＿＿＿＿＿＿＿＿＿＿

67 亞瑟王和弄臣之死 🔍🔍🔍

邏輯客更深入向過去探索，來到歷史的最初，他發現了一則關於亞瑟王較不廣為人知的傳說。據說，宮廷弄臣的謀殺案引發了長達數十年的戰爭，但邏輯客認為，其中必有問題。

嫌疑犯

薰衣草閣下

宮廷中堅定的忠誠者，也是吟遊詩人樂曲作曲家。

5 呎 9 吋高／右撇子／綠色眼珠／灰髮／處女座

紫羅蘭女士

紫羅蘭群島的發現者，那些島嶼以她命名。

5 呎高／右撇子／藍色眼珠／金髮／處女座

朱紅伯爵

現任朱紅伯爵前 73 代的曾祖。

5 呎 9 吋高／左撇子／灰色眼珠／白髮／雙魚座

羅爾林爵士

現代的羅爾林假爵士或許就是偷了他的名號。

5 呎 8 吋高／右撇子／藍色眼珠／紅髮／獅子座

案發現場

阿瓦隆
戶外

神奇又神祕的島嶼,幾乎所有傳奇中的島嶼都是這樣。

遠古的遺跡
戶外

早在亞瑟王的時代,這些石塊就已經豎立著。

卡美洛
室內

亞瑟王的雄偉宮殿,不平等的情況大概只比現代好一點點。

魔法湖泊
戶外

一位女性住在這個水池裡,她會對路過的人扔劍。

可能凶器

紅酒
中等重量、玻璃及酒精製

小心別灑出來了,紅色汙漬很難洗掉。

骨董頭盔
很重、金屬製

生鏽了,看起來超棒的。

王者之劍
很重、金屬製

遠古傳說中的寶劍。

聖杯
中等重量、金屬製

可能是聖杯,但也可能只是個金杯子。無論如何,都很值錢!

殺人動機

 因為這麼做符合邏輯

 為了偷取一具屍體

 為了宗教原因

 因為和人打賭

線索和證據

- 有人看見，薰衣草閣下在和一名水中女子飲酒狂歡。
- 帶著骨董頭盔的嫌疑犯，並不會因為打賭而殺人。
- 持有聖杯的嫌疑犯，會因為宗教因素殺人。
- 有一張皺成一團的紙條：「到著帶人伯看者之爵劍有王。」
- 身高第二矮的嫌疑犯，出現在遠古的遺跡中。
- 持有紅酒瓶的嫌疑犯喝了很多酒，可能醉到想去偷竊屍體。
- 閣下並不想偷屍體，他不屑那麼做！
- 會為了邏輯原因殺人的嫌疑犯，很符合邏輯的待在阿瓦隆。
- **屍體出現在卡美洛。**

 提示

邏輯客把書闔上，又隨機打開，這是無理探長稱為「書籍占卜」的技術。他得知羅爾林爵士出現在遠古遺跡。

嫌疑犯　　　殺人動機　　　案發現場

可能凶器

案發現場

殺人動機

凶手？ _____

凶器？ _____

地點？ _____

動機？ _____

68 月球上的謀殺案 🔍🔍🔍

邏輯客重新排列遠古遺跡的字母，發現能拼成「LUNAR ONE I」（月亮一號）。他駭進政府的資料庫，得知了難以置信的真相：他們也在月球上發現了遠古遺跡，此外還想掩飾一起月球上的謀殺案。

嫌疑犯

覆盆子教練

無論你身處密西西比州的哪一帶，他都是你那一帶最棒的教練。

6 呎高／左撇子／藍色眼珠／金髮／牡羊座

史蕾特艦長

第一位踏上月球背面的女性，也是第一位涉嫌謀殺副駕駛的女性。

5 呎 5 吋高／左撇子／深褐色眼珠／深褐色頭髮／水瓶座

太空人布魯斯基

前蘇聯太空人，流著赤紅色的血液，他覺得這代表自己對祖國的赤忱。

6 呎 2 吋高／左撇子／深褐色眼珠／黑髮／牡羊座

咖啡大總管

濃縮咖啡級高手，假如不是為了咖啡，就不會成為如今的戰爭罪犯。

6 呎高／右撇子／深褐色眼珠／禿頭／射手座

案發現場

遠古的遺跡
戶外

在太空中，遺跡保存得非常完美。但怎麼會出現在那裡？

月球探測車
戶外

可以搭著它遊覽月球，或許還能認識一些月球美人或兄弟。

月球基地
室內

離開故鄉地球的家。享受在低重力環境的超大力氣吧。

登月艇
戶外

這個狠角色搭載了太空引擎，能飛回環繞月球的太空梭上。

可能凶器

空氣瓶
很重、金屬及空氣製

可以用來呼吸，也能用來讓某人停止呼吸。

大型電池
很重、金屬和科技製

可以用10,000伏特供給太空工具，也能殺人。

人類頭顱
中等重量、骨頭製

「唉呀，這是可憐的約里克，我認得他[1]。」

月球岩石
中等重量、石頭製

當你找不到其他凶器時，周遭總是會有石頭。

1 編按：本句來自莎士比亞的作品《哈姆雷特》（*Hamlet*）。

殺人動機

為了復仇

為了科學實驗

為了政治目的

因為宇宙瘋狂症

線索和證據

- 根據政府紀錄，戴著空氣瓶的嫌疑犯會因為宇宙瘋狂症而殺人。
- 牡羊座的嫌疑犯，被證實帶著一塊月球石。
- 於此同時，射手座的嫌疑犯帶著巨大的電池。
- 身高和咖啡大總管一樣的嫌疑犯，以及帶著空氣瓶的嫌疑犯，分別和一群朋友在戶外跑來跑去。
- 因為受拘禁在月球基地，某位嫌疑犯渴望復仇。
- 人類頭部的殘骸出現在室內。
- 願意為了科學實驗殺人的嫌疑犯，開著月球探測車。
- 一份混亂的紀錄寫著：「大雄太的偉了英人空某革命來月頭球個帶骨。」
- 在遠古遺跡的嫌疑犯是右撇子。
- **謀殺案發生在太空引擎下方。**

利用無理探長教他的基礎命理學，邏輯客計算出艦長出現在某種太空噴射引擎旁。

可能凶器

案發現場

殺人動機

凶手？

凶器？

地點？

動機？

69 遠古遺跡上的字母線索 ϙϙϙ

邏輯客發覺，遠古遺跡的字母可以拼成「奧羅琳」（AUREOLIN），這應該不是巧合。因此他買了魔術宮殿的門票，準備和她對質。然而，當他抵達時，發現收票員遭到殺害。凶手是奧羅琳嗎？又或者，今晚將發生兩起謀殺案？

嫌疑犯

影子先生

像風一樣來去自如，看起來就像黑夜。

■■／左撇子／■■／■■／水瓶座

高級鍊金術師渡鴉

大家都開玩笑說，所有的鍊金術師都是高級鍊金術師。渡鴉厭惡這個說法。

5 呎 8 吋高／右撇子／淺棕色眼珠／深棕色頭髮／雙魚座

魔術師奧羅琳

她前陣子出獄了，因為她是逃脫大師。

5 呎 6 吋高／左撇子／綠色眼珠／金髮／牡羊座

超級粉絲煙煙

他知道午夜懸案系列的每個拍攝地點，但不知道怎麼交朋友。

5 呎 10 吋高／左撇子／深棕色眼珠／黑髮／處女座

案發現場

鋼琴房
室內

在這間神祕的房間裡，鋼琴會自己演奏！

近距離桌
室內

可以在這裡欣賞紙牌魔術，夠聰明的話，也請看好自己的錢包。

主舞臺
室內

能表演牛奶罐逃脫術（這會把牛奶弄得到處都是）。

停車場
戶外

只提供代客泊車，收費昂貴。

可能凶器

一張黑桃 A
很輕、紙製

如果夠用力投擲，就能切開人的喉嚨。

鋸子
中等重量、金屬與木頭製

可以把任何人鋸成兩半。

受過訓練的凶暴兔子
中等重量、兔子製

戴上帽子之前，先檢查一下，裡頭可能藏著毛茸茸的白色惡魔。

一瓶廉價烈酒
很輕、金屬及化學物質製

致命的變性酒精，只有隱約的甲醇味。

59

殺人動機

 為了竊取靈感

 為了保護魔術的祕密

 因為違反了守則

 因為受到鬼魂逼迫

線索和證據

- 因受到鬼魂逼迫而可能殺人的嫌疑犯，是右撇子。

- 邏輯客發現一條訊息：「個某帶毛人魔惡色了女的茸處的座茸白。」

- 鍊金術師不屑竊取靈感，更別說因此殺人。

- 在鋼琴房的嫌疑犯持有很輕的凶器。

- 鍊金術師帶了中等重量的凶器。

- 想保護魔術祕密的嫌疑犯持有紙製的凶器。

- 魔術師站在一灘牛奶中。

- 可能因為違反守則而殺人的嫌疑犯，在近距離桌。

- **收票員的屍體被鋸成了兩半。**

 提示

推理大師邏輯客用一副謀羅牌計算出，某輛車子下有一堆木屑（接著，他發覺魔術師不喜歡謀羅牌——魔法和魔術是完全兩回事）。

凶手？ _____

凶器？ _____

地點？ _____

動機？ _____

70 躺在暗巷的屍體 🔍🔍🔍

邏輯客腳步踉蹌的離開魔術宮殿，但是對於他尋找的答案，卻沒發現半點線索（當然，更別提復仇了）。他發覺，自己來到一條比以前都更黑暗的巷道。在那裡的地面上，躺著一具屍體（還意外嗎？）。

嫌疑犯

娃娃臉小藍

自稱是百分之百的成年男性，絕不是穿同一件大衣的兩個小孩。他可以做的事包含看限制級電影、買啤酒，以及深夜時在外遊蕩。

7 呎 8 吋高／右撇子／藍色眼珠／金色頭髮／雙子座

黑石大律師

極度擅長律師最重要的技能：收錢。

6 呎高／右撇子／黑色眼珠／黑髮／天蠍座

影子先生

像風一樣來去自如，看起來就像黑夜。

■■／左撇子／■■／深棕色頭髮／■■

傳奇的賽維爾頓

黃金時代的傳奇演員，如今也處於黃金年華。

6 呎 4 吋高／右撇子／藍色眼珠／銀髮／獅子座

案發現場

金屬圍籬
戶外

典型的鐵絲柵欄。

燒焦的車殼
戶外

看起來是有人先把車砸爛，然後放火燒了。

垃圾箱
戶外

聞起來不太好，真的不太好。

讓人分心的塗鴉
戶外

原本是騎著摩托車的龍，但有人在上面畫了不祥的廢墟景象。

可能凶器

彎刀
中等重量、金屬製

事實上是一把彎曲的劍。

鏟子
中等重量、金屬及木頭製

用鏟子殺人的好處之一，就是可以挖個洞來藏屍體。

紅鯡魚
中等重量、魚製

請握好牠的尾巴。

毒藥瓶
很輕、玻璃及毒素製

典型的毒藥瓶。別因此就輕忽大意了。

殺人動機

 為了竊取靈感

 因為嗜血

 為了給對方教訓

 為了讓目擊者閉嘴

線索和證據

- 帶著紅鯡魚的嫌疑犯，有一頭黑髮。
- 想竊取靈感的嫌疑犯，持有部分金屬製的凶器。
- 一位八卦雜誌專欄作家，給了邏輯客一張亂碼紙條：「看的近個被某車黃血附金代嗜再演年員的焦到燒。」
- 娃娃臉小藍不小心被彎曲的劍刺傷，放聲大哭。
- 賽維爾頓持有毒藥瓶。
- 想竊取靈感的嫌疑犯，不在令人分心的塗鴉旁。
- 在金屬圍籬的嫌疑犯是右撇子。
- 影子先生不在令人分心的塗鴉。
- 想讓目擊者閉嘴的嫌疑犯在垃圾箱。
- **屍體旁邊發現了一把染血的鏟子。**

 提示

邏輯客不需要靠神祕學或謎團，就看見兩個疊在一起的小孩靠著圍籬。

64

嫌疑犯　　　　殺人動機　　　　案發現場

可能凶器

案發現場

殺人動機

凶手？＿＿＿＿＿＿＿＿＿＿＿＿＿＿＿＿＿

凶器？＿＿＿＿＿＿＿＿＿＿＿＿＿＿＿＿＿

地點？＿＿＿＿＿＿＿＿＿＿＿＿＿＿＿＿＿

動機？＿＿＿＿＿＿＿＿＿＿＿＿＿＿＿＿＿

答案請見 193 頁。

71 靈魂昇華體驗 ৭৭৭

「新神盾」是放鬆的嬉皮城鎮，無理探長肯定會喜歡這個地方，所以邏輯客也有一點喜歡。不過，他不太相信他們的宣稱——「保證感受科學證實的靈魂昇華體驗」。舉例來說，這句話和副市長被謀殺有什麼關聯呢？

嫌疑犯

午夜叔叔

在父親過世後，他買下沙漠中附游泳池的豪宅並退休。他當時才 17 歲。

5 呎 8 吋高／左撇子／藍色眼珠／深棕色頭髮／射手座

書卷獎得主甘斯波洛

他的小說榮獲書本王國獎，他寫的書厚達 6,000 頁，內容全都是關於泥土。

6 呎高／左撇子／淺褐色眼珠／淺褐色頭髮／雙子座

荷尼市長

實際上是荷尼市長的同卵三胞胎，絕對不是連續殺人犯。

6 呎高／左撇子／淺褐色眼珠／褐色頭髮／天蠍座

水晶女神

她的追隨者將她視為神祇，並給她很多錢。

5 呎 9 吋高／左撇子／藍色眼珠／白髮／獅子座

案發現場

媚俗的餐廳
室內

古老的外星人主題餐廳，開胃菜包含「幽浮蛋捲」等。

城鎮廣場
戶外

有一口水井，那是靠著尋龍尺找到的水源（已經乾涸了）。

水晶商店
室內

只販售最高檔、最昂貴的水晶。保證散發很棒的氣場。

幽浮墜落地
戶外

城鎮的搖錢樹。

可能凶器

透石膏魔杖
中等重量、水晶製

可以用來施咒語，也可以用來打破腦袋。

尋龍尺
中等重量、木製

可以用來尋找水源、石油和某些混蛋。

彎曲的湯匙
很輕、金屬製

是因為神祕的心靈力量而彎曲，或是趁你不注意時……？

祈禱蠟燭
中等重量、蠟製

假如你祈禱某人死掉，那你的夢想成真了。

殺人動機

 靈魂出竅

 出於嫉妒

 為了守護某個祕密

 為了科學實驗

線索和證據

- 持有祈禱蠟燭的嫌疑犯，或許會在靈魂出竅時殺人（老天啊）。

- 獅子座的嫌疑犯持有彎曲的湯匙（當然了）。

- 射手座的嫌疑犯持有祈禱蠟燭（毫不意外）。

- 市長在幽浮墜落地，或者書卷獎得主在媚俗的餐廳，兩者只有一件為真。

- 可能因嫉妒而殺人的嫌疑犯在室內。

- 可能為科學實驗而殺人的嫌疑犯，在城鎮廣場上。

- 書卷獎得主討厭媚俗的一切，就算是為了殺人也不會靠近。

- 有人用噴漆寫下一段訊息：「魔杖在室內。」

- **副市長的屍體旁，發現了染血的尋龍尺。**

 提示

無理探長曾經告訴邏輯客，假如真的遇到「新神盾」的案件，請在枯井中尋找金屬。

嫌疑犯　　　殺人動機　　　案發現場

可能凶器

案發現場

殺人動機

凶手？ _____

凶器？ _____

地點？ _____

動機？ _____

72 水晶商店殺人事件 🔍🔍🔍

邏輯客踏進水晶商店，第一個浮現腦海的想法是，他應該為無理探長挑個禮物。第二個想法是悲傷，因為他不可能這麼做了。第三個想法則是，販賣水晶的人死了。

嫌疑犯

至尊大師科伯特

他留著長長的白鬍子，穿著長長的白袍子。

5 呎 9 吋高／右撇子／藍色眼珠／銀髮／水瓶座

數字命理學家黑夜

數字和奧祕理論的奇才。他不只知道未知數 H 的值，也知道 H 的意思。

5 呎 9 吋高／左撇子／藍色眼珠／深棕色頭髮／雙魚座

黑石大律師

極度擅長律師最重要的技能：收錢。

6 呎高／右撇子／黑色眼珠／黑髮／天蠍座

貝殼牙醫博士

他是業餘物理學家，也是個執業牙醫。

5 呎 7 吋高／右撇子／綠色眼珠／灰髮／雙魚座

案發現場

智者區
室內

帶來永續收益的文化挪用（但真
的有用）。

巨大的保險箱
室內

錢都放在收銀機裡，這個保險箱
只存放水晶。

屋頂酒吧
戶外

在水晶店的屋頂有個酒吧，可以
在此喝到注入了水晶的雞尾酒。

戶外冥想空間
戶外

讓人冷靜冥想的空間，可以想想
自己願意在這裡花多少錢。

可能凶器

水晶匕首
中等重量、水晶製

或許有什麼儀式用途，但也可能
只是和披風很搭。

一副「謀羅牌」
很輕

你可以用這套謀殺主題的塔羅牌
來算命。

水晶球
很重、水晶製

仔細看，就能看見你的未來。

布道用書
很重、紙製

這本書比甘斯波洛的大作還要
長，據說是鬼魂寫的。

殺人動機

 為了錢

 因為氣氛不對

 為了證明自己的愛

 為了偷取水晶

線索和證據

- 持有水晶匕首的嫌疑犯，想證明自己的愛。
- 所有「神聖地球教派」的成員，都會帶著布道書。
- 鑑識小組判定，紙製凶器出現在智者區。
- 會因為氣氛不對而殺人的嫌疑犯，有藍色的眼睛。
- 有一份文件記錄了某位嫌疑犯的行動：「外人尊大致特師科在戶伯。」
- 身高和至尊大師相同的嫌疑犯，深愛著持有「謀羅牌」的嫌疑犯。
- 牙醫博士是「神聖地球教派」的成員。
- 在戶外冥想空間的嫌疑犯，持有很重的凶器。
- 雙魚座的嫌疑犯，在巨大的保險箱中。
- 分析師在律師的衣服上，發現了水晶製凶器的跡證。
- 想偷取水晶的人是雙魚座。
- **殺害水晶銷售員的凶器是一顆水晶球，諷刺吧？**

 提示

邏輯客出現有關水晶的靈視，讓他知道至尊大師在一杯雞尾酒旁遊蕩。

可能凶器

案發現場

殺人動機

凶手？_____

凶器？_____

地點？_____

動機？_____

73 沒主廚的餐館 ◦◦◦

邏輯客來到一間美好的小餐館，裡頭裝飾著小鎮的紀念品，例如溫泉、遠古遺跡，和幽浮墜落地。他想點一個三明治，但店員告訴他沒辦法，因為製作三明治的主廚遇害了。

嫌疑犯

覆盆子教練

無論你身處密西西比州的哪一帶，他都是你那一帶最棒的教練。

6 呎高／左撇子／藍色眼珠／金髮／牡羊座

咖啡大總管

濃縮咖啡級高手。他最喜歡的咖啡杯不見了。

6 呎高／右撇子／深褐色眼珠／禿頭／射手座

奧柏金大廚

據說她曾經謀殺親夫，把他的肉煮了，當成自家餐廳的菜色。

5 呎 2 吋高／右撇子／藍色眼珠／金髮／天秤座

格雷伯爵

他來自古老的格雷伯爵家族。沒錯，伯爵茶的那個伯爵。

5 呎 9 吋高／右撇子／淺褐色眼珠／白髮／摩羯座

案發現場

廚房
室內

說真的，你不會想知道這裡的食物是怎麼做出來的。

廁所
室內

就像你不會想進廚房，你也不會想進廁所。

包廂座席
室內

座椅已經拆除，填充物都跑出來了，但仍然是個包廂！

前露臺
戶外

在前露臺上可以鳥瞰城鎮廣場，讓你好好欣賞人群。

可能凶器

牆上的擺設
很重、金屬製

牆上掛著的古老擺設，是某種老舊的工具。

毒藥瓶
很輕、玻璃及毒素製

普通的毒藥瓶，但別因此就掉以輕心。

湯匙
很輕、金屬製

假如叉子比刀子更殘忍，那麼想想用湯匙殺人又是什麼感覺吧。

高過敏原油
很輕、油製

你沒看錯，每個人對這種油的過敏程度都足以致命。

殺人動機

 為了證明自己的論點

 為了換到更好的位置

 為了讓派對氣氛更熱烈

 出於嫉妒

線索和證據

- 想讓派對氣氛更熱烈的嫌疑犯，不在廚房。

- 想證明自身論點的嫌疑犯是右撇子。

- 牡羊座的嫌疑犯持有的凶器已經過時了。

- 大廚屬於「鋼鐵教派」的一分子。

- 某人在塑膠菜單上寫下凌亂的訊息：「藥了的人會殺於人瓶帶妒嫉毒出。」

- 在廁所地面發現了一滴油。

- 射手座的嫌疑犯在前露臺。

- 「鋼鐵教派」的成員，只能攜帶金屬製凶器。

- 想要換到更好位置的嫌疑犯，是摩羯座。

- **謀殺的凶器是一支湯匙。**

 提示

推理大師邏輯客使用了最古老的神祕作法——憑直覺。他判定身高第二矮的嫌疑犯帶著高度過敏原的油。

可能凶器

案發現場

殺人動機

凶手？＿＿＿＿＿＿＿＿＿＿＿＿＿＿＿＿＿

凶器？＿＿＿＿＿＿＿＿＿＿＿＿＿＿＿＿＿

地點？＿＿＿＿＿＿＿＿＿＿＿＿＿＿＿＿＿

動機？＿＿＿＿＿＿＿＿＿＿＿＿＿＿＿＿＿

74 幽浮真的存在？ ९९९९

邏輯客前往著名的幽浮墜落地。有些觀光客認為，這裡曾經有真正的幽浮墜落，其他人則嗤之以鼻。還有一位觀光客對雙方看法都不認同，因為他死了。

嫌疑犯

莎拉登部長

她是國防部長，但也親自犯下數起戰爭罪，其中有些罪行甚至以她命名。

5 呎 6 吋高／左撇子／綠色眼珠／淺褐色頭髮／獅子座

社會學家恩柏

代表冷硬派的科學，呼籲別人質疑自己的經驗。

5 呎 4 吋高／左撇子／藍色眼珠／金髮／獅子座

藥草學家縞瑪瑙

她在溫室裡種植烹飪、法術和煉毒所需要的植物。

5 呎高／右撇子／深棕色眼珠／黑髮／處女座

貝殼牙醫博士

業餘物理學家，對於宇宙有著全新的理論。此外，他也是個執業牙醫。

5 呎 7 吋高／右撇子／綠色眼珠／灰髮／雙魚座

案發現場

坑洞
戶外

在坑洞中央，有某種金屬儀器，像是從外太空來的。

洞穴入口
戶外

裡面似乎散發著微弱的光線，和脈動的聲音。

禮品店
室內

你可以買到外星人填充娃娃、當地的分時度假住房[2]，或 NFT。

政府的廂型車
室內

假如一切都是騙局，那為什麼還有一輛政府的廂型車繞來繞去？

可能凶器

偽科學儀器
很重、金屬製

經過升級，除了「脈流」外，也可以測量「波動」。

大釜
很重、金屬製

假如拿得起來，就能用它砸人。

透石膏魔杖
中等重量、水晶製

可以用來施咒語，也可以用來打破腦袋。

催眠用懷錶
很輕、金屬製

假如用力的盯著這個懷錶，就能看出現在的時間。

2 編按：在每年特定時間，對某座度假資產（通常是房產）的所有及使用權。

殺人動機

 為了科學實驗

 因為氣氛不對勁

 祕教組織的命令

 為了偷取幽浮

線索和證據

- 國防部長是「瀝青和羽毛教派」的成員。
- 受到祕教組織殺人命令的嫌疑犯，是處女座。
- 在填充娃娃旁，發現了一組測量波動的器具。
- 社會學家帶著大釜（除了社會學家外，她也是個女巫）。
- 訪客紀錄簿上留下了神祕的訊息：「坑裡人洞一的座獅個在子。」
- 「瀝青和羽毛教派」的成員不得碰觸透石膏魔杖，也不得站在洞穴入口。
- 會因為氣氛不對勁殺人的嫌疑犯，持有沉重的凶器。
- 想偷取幽浮的嫌疑犯是左撇子。
- 牙醫博士持有透石膏魔杖，或者在洞穴入口，兩者只有一件為真。
- 藥草學家帶了偽科學儀器。
- **觀光客的屍體在白色廂型車裡。**

 提示

邏輯客檢視了頭頂的雲朵，根據形狀判斷出：透石膏魔杖是貝殼牙醫帶的。

可能凶器

案發現場

殺人動機

凶手？ _____

凶器？ _____

地點？ _____

動機？ _____

75 洞穴中的復仇

邏輯客爬過隧道，進入神祕的洞穴。突然間，他聽見一聲尖叫，於是開始奔跑。他並沒有看見屍體，而是找到了別的東西：看起來像是地下工作坊的地方，以及最後三位謀殺犯的藏身之處。

這是什麼地方？影子先生到底又是什麼人？

嫌疑犯

影子先生

像風一樣來去自如，看起來就像黑夜。

6 呎 2 吋高／左撇子／綠色眼珠／深棕色頭髮／水瓶座

荷尼市長

知道許多內幕，也想確保每一票投給自己。

6 呎高／左撇子／褐色眼珠／褐色頭髮／天蠍座

黑石大律師

極度擅長律師最重要的技能：收錢。

6 呎高／右撇子／黑色眼珠／黑髮／天蠍座

貝殼牙醫博士

他是業餘物理學家，對於宇宙有著全新的理論。此外，他也是個執業牙醫。

5 呎 7 吋高／右撇子／綠色眼珠／灰髮／雙魚座

案發現場

巨大的機器
室內

看起來，這種機器正在製造所謂的遠古遺跡！

新的遺跡
室內

和遠古的遺跡一模一樣，只不過是新的，也還沒變成遺跡，側邊印有「SdW」的字樣。

桌子
室內

桌上擺了好幾張地圖，標記著遺跡地點，還有偽造的歷史文件。

死路
室內

通向一堵石牆的長隧道，盡頭什麼都沒有。

可能凶器

巨大的骨頭
很重、骨頭製

這根骨頭到底屬於多大的動物？

巨大的磁鐵
中等重量、金屬製

假如你有用金屬填料補過牙，千萬別接近。

石塊
中等重量、礦物質製

一般的石頭，但奇怪的是，這不屬於這個沙漠。而且被切割過。

地球儀
很重、金屬製

可以用來計畫統治世界，也可以拿來裝飲料。

殺人動機

 為了錢

 為了宣傳神祕學

 為了幫忙打贏戰爭

🔊 為了宣傳這座城鎮

線索和證據

- 在桌子旁的嫌疑犯是右撇子。
- 「烈焰地球儀式」組織的成員，想宣傳這座城鎮。
- 會為了錢殺人的嫌疑犯，不在死路。
- 影子先生不斷揮舞他的凶器，從其冒出的火星，邏輯客判斷那是金屬製品。
- 想幫忙打贏戰爭的嫌疑犯，散發著雙魚座的氣息。
- 若要加入「烈焰地球儀式」組織，你必須是天蠍座。
- 巨大的骨頭在「SdW」的印記旁，這個縮寫代表什麼？
- 市長帶了地球儀，或者地球儀在巨大的機器旁，兩者只有一件為真。
- 洞穴的牆壁上刻著神祕訊息：「地而球疑錢帶了了犯會殺儀人嫌的為。」
- **巨大磁鐵的持有者，顯然是這裡的負責人。**

提示

邏輯客看了第二眼，便發現身高和律師相同的嫌疑犯，持有巨大的骨頭。

嫌疑犯　　　　殺人動機　　　　案發現場

可能凶器

案發現場

殺人動機

凶手？ _____

凶器？ _____

地點？ _____

動機？ _____

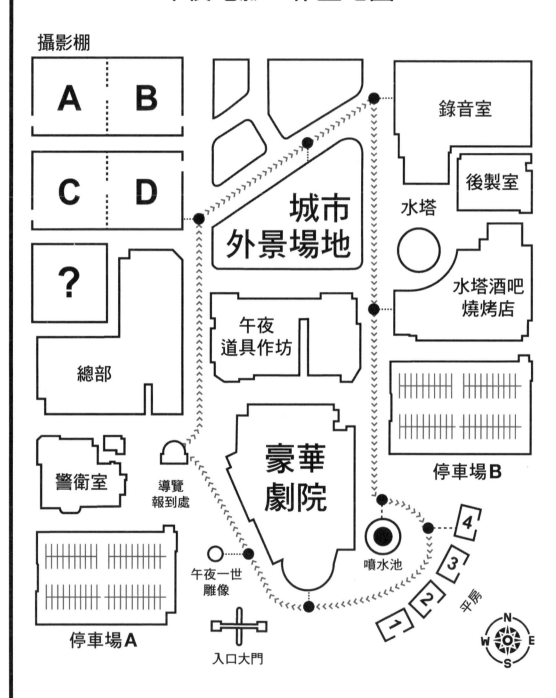

第五章 〉
最偉大的解謎者

推理大師邏輯客從偵探工作退休了。

在前 25 起案件中，支撐他的動力都是復仇。但解開謎團後，他發覺復仇的對象，和想幫他復仇的，竟是同一個人。因此，他放棄了偵探工作，開始全心投入邏輯問題，例如三角形最多能有幾個邊，而不變成四邊形。

然而，他某天接到了前嫌疑犯——午夜電影公司的繼承人午夜三世——的電話。那間公司是好萊塢最悠久的獨立工作室（工作室的相關設施，請參考證物 D 地圖）。

「你有沒有興趣拍攝《每天破一起謀殺案：電影版》？」他問。

邏輯客不太確定。他不只從偵探工作退休，對懸疑電影也一向沒有興趣——這類電影從不會停下來給你思考的時間。

「別管是不是個好點子。」午夜三世說：「讓我告訴你價碼如何？」

邏輯客聽了，聽進去了，且立刻就答應了。

然而，當他抵達好萊塢時，發覺那裡比孤島更孤立，比樹籬迷宮更讓人困惑，也比小說家歐布斯迪安的書更驚奇。他發覺，**自己面對幾乎不可能解開的謎團。**

你能用至今所學的一切，解開接下來 25 道難上加難的案子嗎？假如你想要試試更困難的考驗，可以思考真正的好萊塢謎團——他們為什麼拍出這麼多爛片？

76 為好萊塢歡呼！ ৎৎৎৎ

抵達好萊塢時，邏輯客花了好一番功夫才適應。而後，他努力解開了一起懸案：一位好萊塢歷史學家，本身也成為歷史了。

嫌疑犯

鋼鐵執行製片人

目前好萊塢最富有、最聰明，也最狠毒的製作人。

5 呎 6 吋高／右撇子／灰色眼珠／白髮／牡羊座

黑客・布萊斯頓

他是好萊塢薪資最高的編劇，但也是最糟的編劇。

6 呎高／右撇子／淺棕色眼珠／禿頭／射手座

超級粉絲煙煙

他知道午夜懸案系列的每個拍攝地點，但不知道怎麼交朋友。

5 呎 10 吋高／左撇子／深棕色眼珠／黑髮／處女座

背景・馬倫戈

你永遠不會記得她，這就是她能成為優秀替身演員，和頂尖殺人犯的原因。

5 呎 5 吋高／左撇子／淺棕色眼珠／深棕色頭髮／雙子座

案發現場

午夜電影工作室
室內

曾是好萊塢最大的電影工作室。

偉大公園
戶外

事實上，這裡是以某個謀殺犯命名的。

阿蓋爾經紀公司
室內

好萊塢歷史中，除了控制水源的那些人之外，最強大的機構。

魔術宮殿
室內

魔術師專屬的夜店。

可能凶器

肉毒桿菌注射針
很輕、塑膠與毒素製

肉毒桿菌是種毒素，代表這可以成為凶器。

電影膠捲
很輕、塑膠製

諷刺的是，該捲膠捲的內容正描繪了一名男性被勒死。

高爾夫球桿
中等重量、金屬製

電影公司的執行長也很努力工作，看看他們多認真的應酬打高爾夫吧。

獎盃
中等重量、金屬製

這個獎項，是在好萊塢最崇高的榮譽。

殺人動機

 證明自己的強悍

 為了電影順利拍攝

 為了推銷一份劇本

 為了進入電影產業

線索和證據

- 煙煙想進入電影產業。
- 背景‧馬倫戈想拍攝自己的電影（祝她好運）。
- 想證明自己強悍的嫌疑犯，在戶外。
- 鑑識人員在好萊塢和水源無關的強大機構，發現了一滴肉毒桿菌。
- 製片人絕對不會想幫忙推銷劇本。
- 黑客‧布萊斯頓，和持有高爾夫球桿的嫌疑犯有過節。
- 持有獎盃的嫌疑犯是右撇子。
- 一位受害歷史學家的同僚給了邏輯客一條訊息：「量中凶宮的裡了魔在術人等的帶器殿重。」

嫌疑犯供詞（記得：凶手會撒謊，其他人只說實話。）

鋼鐵執行製片人：「高爾夫球桿不是超級粉絲煙煙帶的。」

黑客‧布萊斯頓：「想像一下，背景‧馬倫戈出現在阿蓋爾經紀公司裡。」

超級粉絲煙煙：「喔哇！電影膠捲就在午夜電影工作室裡。」

背景‧馬倫戈：「喔！高爾夫球桿在偉大公園裡。」

	嫌疑犯					殺人動機				案發現場			
可能凶器													
案發現場													
殺人動機													

凶手？ _____

凶器？ _____

地點？ _____

動機？ _____

提示

邏輯客打了一通尷尬的電話。「當我被拘禁在家時，你可以打電話給我嗎？無論如何，我的茶葉告訴我，製片人在偉大公園。」對方說。

77 沒有主人的好萊塢派對

邏輯客抵達好萊塢的第一場會面，並不在電影公司，而是在好萊塢山丘上某個製片的家裡。這位製片不是個好主人，但這也不是他的錯，因為他死了。

嫌疑犯

午夜三世

這位午夜電影的繼承人，計畫讓公司再次成為世界第一。

5 呎 8 吋高／左撇子／深褐色眼珠／深褐色頭髮／天秤座

經紀人阿蓋爾

和墨水業務不同，阿蓋爾並沒有純潔的心，甚至可以說他根本沒心沒肺。

6 呎 4 吋高／右撇子／淺棕色眼珠／深棕色頭髮／處女座

鋼鐵執行製片人

目前好萊塢最富有、最聰明，也最狠毒的製作人。

5 呎 6 吋高／右撇子／灰色眼珠／白髮／牡羊座

午夜叔叔

在父親過世後，他買下沙漠中附游泳池的豪宅並退休。他當時才 17 歲。

5 呎 8 吋高／左撇子／藍色眼珠／深棕色頭髮／射手座

案發現場

地下室酒吧
室內

應有盡有的酒吧，還有彈珠臺和各種桌遊。

屋頂陽臺
戶外

可以鳥瞰整個好萊塢山丘，讓你覺得志得意滿、無所不能。

雄偉的大廳
室內

巨大的製作人雕像周圍，是壯觀的螺旋樓梯。

庭院裡的游泳池
戶外

很適合站在旁邊，一邊喝酒一邊吹噓認識那些名人。

可能凶器

稀有的花瓶
很重、陶瓷製

古老好萊塢時代的陶瓷藝術品——1930 年代製。

鋼琴弦
很輕、金屬製

世界上某個地方，有某架鋼琴少了一條弦。

骨董打字機
很重、金屬製

1970 年代的產品，用好萊塢歷史區分，算是摩登時代早期。

厚重的劇本
很重、紙製

某系列影集的設定集，包含了 50 頁詳盡無趣的背景說明。

殺人動機

為了完成電影

為了讓派對氣氛更好

為了完成商業協定

為了錢

線索和證據

- 想要完成商業協定的嫌疑犯，並不在屋頂上的陽臺。
- 「古老瀝青之歌」組織的某位成員在地下室的酒吧，他帶著厚重的劇本，希望能讓派對的氣氛更熱烈。
- 某個喝了太多酒的人遞給邏輯客一張神祕紙條：「拍電有瓶想稀花的了完把人影帶。」
- 只有射手座人士可以加入「古老瀝青之歌」組織。
- 一根深棕色的頭髮，出現在摩登時代早期的凶器上。
- 在庭院游泳池的嫌疑犯是左撇子。

嫌疑犯供詞（記得：凶手會撒謊，其他人只說實話。）

午夜三世：「讓我插句話：經紀人帶了骨董打字機。」

經紀人阿蓋爾：「讓我們談談，骨董打字機在屋頂陽臺。」

鋼鐵執行製片人：「聽著，稀有的花瓶在雄偉的大廳。」

午夜叔叔：「嘿，午夜三世在庭院的游泳池耶。」

可能凶器

案發現場

殺人動機

凶手？ _____

凶器？ _____

地點？ _____

動機？ _____

提示

邏輯客打電話到無理探長家。無理探長立刻就接了，並說：「鋼琴弦在製片人手上！」

78 誰殺了壽司師傅？

邏輯客的下一場會面地點，在海邊的壽司餐廳，就蓋在碼頭上。雖然有什麼聞起來不太對勁，但除此之外，看起來都還可以。很快的，邏輯客就發覺壽司師傅被殺死了。

嫌疑犯

煤炭大哥

美好昔日的黑幫老大——那時的老大還有點地位。

5 呎 11 吋高／左撇子／深棕色眼珠／黑髮／金牛座

莎拉登部長

她是國防部長，但也親手造成數起氣候相關的災難，其中有些甚至以她命名。

5 呎 6 吋高／左撇子／綠色眼珠／淺褐色頭髮／獅子座

玫瑰大師

他是西洋棋大師，隨時都在思考下一步。

5 呎 7 吋高／左撇子／深棕色眼珠／深棕色頭髮／天蠍座

傳奇的賽維爾頓

黃金時代的傳奇演員，如今也處於黃金年華。

6 呎 4 吋高／右撇子／藍色眼珠／銀髮／獅子座

案發現場

酒吧
室內

這裡最便宜的雞尾酒要價150美元，還超小一杯。

代客泊車站
戶外

請把你的經典車款，交給某個你不會想給小費的傢伙。

角落的包廂
室內

總是為某個 3 年前曾來過的名人保留。

垃圾箱旁邊的桌子
戶外

專門留給過氣或路過的人。

可能凶器

獎盃
中等重量、金屬製

又是這個好萊塢最高榮譽。

紅鯡魚
中等重量、魚製

請握好牠的尾巴。

高級的盤子
中等重量、陶瓷製

這個盤子比你的人頭還要值錢。

筷子
很輕、木製

只要付一次錢，就可以買到兩枝凶器。

殺人動機

 當作幌子

 出於挫敗

 為了繼承財富

 為了證明自己很強悍

線索和證據

- 調酒師遞給邏輯客一張神祕的紙條：「銀犯髮滿吧在酒頭疑的嫌。」
- 在過氣傢伙的座位區，發現了一個獎盃。
- 身為老派的老大，煤炭大哥想證明自己的強悍。
- 在代客泊車站的嫌疑犯，有深棕色的頭髮。
- 邏輯客收到一份混亂的政府報告：「登敗殺會不拉而挫於部莎人長出。」
- 金牛座的嫌疑犯帶著紅鯡魚，典型的金牛座。
- 想要繼承財富的嫌疑犯，帶著比人命還值錢的凶器。

嫌疑犯供詞（記得：凶手會撒謊，其他人只說實話。）

煤炭大哥：「聽著，筷子在代客泊車站那。」

莎拉登部長：「我人不在角落的包廂。」

玫瑰大師：「別忽視你的理論，部長帶著獎盃。」

傳奇的賽維爾頓：「高級的盤子不是老大帶的。」

可能凶器

案發現場

殺人動機

凶手？ _____

凶器？ _____

地點？ _____

動機？ _____

提示

「我一直看著星空，星星告訴我，西洋棋手在經典車款旁。」邏輯客心想，或許我不該一直打電話。但這太難以抗拒了。

79 電影院殺人案 ୧୧୧୧

邏輯客好幾天都沒收到《每天破一起謀殺案：電影版》製作人的消息，於是到旅館附近的電影院看懸疑電影。他找不到自己的位子，所以去找接待員。但他也找不到接待員——因為接待員死了。

嫌疑犯

珍珠編劇

曾編了好幾部最佳影片和最賣座影片，但這兩件事從未同時發生。

5 呎 5 吋高／右撇子／藍色眼珠／金髮／水瓶座

黑客・布萊斯頓

好萊塢薪資最高的編劇，但同時也是最糟的編劇。

6 呎高／右撇子／淺棕色眼珠／禿頭／射手座

超級粉絲煙煙

他知道午夜懸案系列的每個拍攝地點，但不知道怎麼交朋友。

5 呎 10 吋高／左撇子／深棕色眼珠／黑髮／處女座

達斯提導演

把電影的藝術看得比人命還要重。

5 呎 10 吋高／左撇子／淡褐色眼珠／禿頭／雙魚座

案發現場

放映室
室內

經典的謀殺案場景。

售票處
室內

電影票很貴，但沒有爆米花那麼貴，飲料甚至又更貴。

大廳
室內

這裡曾經掛著雄偉的水晶吊燈，如今只掛了裱框海報。

影廳
室內

根據法律規定，我們不能說這是IMAX，但也不能說這不是。

可能凶器

儀式用匕首
中等重量、骨製

由骨頭製成，但願不是人骨。

獎盃
中等重量、金屬製

到處都是，是不是每個人都有一座啊？

過期的糖果棒
很輕、巧克力製

和鐵撬一樣硬，從《阿拉伯的勞倫斯》上映時就在這了。

下毒的爆米花
中等重量、玉米及油製

新鮮的爆米花，新鮮的毒藥。是杏仁口味的，也散發著杏仁味。

殺人動機

 為了測試自己的能耐

 為了拍自己的電影

 為了得到更好的位子

 為了竊取靈感

線索和證據

- 持有過期糖果棒的嫌疑犯是左撇子。
- 放映師給了邏輯客一張凌亂的紙條:「子好斯並萊的不布到想頓位得更。」
- 售票處充滿了杏仁味。
- 持有獎盃的嫌疑犯想竊取一些靈感。
- 有人目擊珍珠編劇,偷偷把儀式用匕首放進自己的皮包。
- 內心深處,煙煙想知道自己有沒有能力殺人。
- 影廳的地上發現一片巧克力。

嫌疑犯供詞 (記得:凶手會撒謊,其他人只說實話。)

珍珠編劇:「我似乎注意到布萊斯頓帶了有毒的爆米花。」

黑客‧布萊斯頓:「試著想像一下,導演帶著獎盃。」

超級粉絲煙煙:「下毒的爆米花不是導演帶的。」

達斯提導演:「我很忙,但儀式用的匕首在放映室。」

嫌疑犯　　　殺人動機　　　案發現場

可能凶器

案發現場

殺人動機

凶手？＿＿＿＿＿＿＿＿＿＿＿＿＿＿＿＿

凶器？＿＿＿＿＿＿＿＿＿＿＿＿＿＿＿＿

地點？＿＿＿＿＿＿＿＿＿＿＿＿＿＿＿＿

動機？＿＿＿＿＿＿＿＿＿＿＿＿＿＿＿＿

提示

「邏輯客，聽見你的聲音真好。假如你找找，就會在大廳發現一片骨頭。或者，至少我在家裡遙視時是這麼看見的。」

80 誤租凶宅心驚驚 ᘛᘛᘛᘛ

當邏輯客意識到自己得待在好萊塢好一段時間後，就在某棟公寓找了間房間。他很快就發覺，自己之所以能得到優惠的房租，是因為前房客被殺害了。

嫌疑犯

午夜叔叔

在父親過世後，他買下沙漠中附游泳池的豪宅並退休。他當時才 17 歲。

5 呎 8 吋高／左撇子／藍色眼珠／深棕色頭髮／射手座

煤炭大哥

美好昔日的黑幫老大——那時的老大還有點地位。

5 呎 11 吋高／左撇子／深棕色眼珠／黑髮／金牛座

緋紅醫師

假如她得了癌症，一定能找出治癒的方法。

5 呎 9 吋高／左撇子／綠色眼珠／紅髮／水瓶座

鋼鐵執行製片人

目前好萊塢最富有、最聰明，也最狠毒的製作人。

5 呎 6 吋高／右撇子／灰色眼珠／白髮／牡羊座

案發現場

空中花園
戶外

美麗的屋頂花園，由住不起這裡房子的工人悉心照料。

鍋爐室
室內

許多名人都表示受不了這裡不祥的氛圍。

最迷你的房間
室內

曾經是衣櫥，如今每月租金比你父親一輩子的收入都還高。

頂樓房間
室內

除去空中花園不算，這裡就是最高樓層，所以屋主從不把花園列入計算。

可能凶器

勒死人的圍巾
很輕、棉花製

在陽光燦爛的好萊塢，圍巾唯一的用途就是勒死人。

骨董打字機
很重、金屬製

來自 1950 年代，用好萊塢的時代區分，是古典時代晚期。

金色的鳥
很重、黃金製

這座紅鶴雕像值一大筆錢。

幽靈探測器
中等重量、金屬與科技製

沒辦法真的偵測到鬼，但拿來電死人剛剛好。

殺人動機

 為了測試自己的能耐

 為了練習

 為了加入祕教組織

 出於嫉妒

線索和證據

- 帶著骨董打字機的嫌疑犯，想試試自己有沒有能力殺人。
- 廁所的牆壁上寫著混亂的訊息：「帶金執人行色鳥片了鐵鋼的製。」
- 會出於嫉妒殺人的嫌疑犯，是左撇子。
- 醫師的薪水只負擔得起最小的房間，這也是她所在的位置。
- 想練習殺人的嫌疑犯不在鍋爐室。
- 鑑識人員在頂樓房間，發現棉花製凶器的跡證。
- 有目擊者看見，大哥在美麗的花園賞花。

嫌疑犯供詞（記得：凶手會撒謊，其他人只說實話。）

午夜叔叔：「嘿，我唯一的殺人動機就是為了練習。」

煤炭大哥：「骨董打字機不是製片人帶來的。」

緋紅醫師：「骨董打字機不在最小的房間。」

鋼鐵執行製片人：「大哥不在最小的房間。」

嫌疑犯　　　　殺人動機　　　　案發現場

可
能
凶
器

案
發
現
場

殺
人
動
機

凶手？ _____

凶器？ _____

地點？ _____

動機？ _____

提
示

無理探長幾秒內就回覆了
邏輯客的語音訊息：「根
據我在計算的數字，想加
入祕教的人在鍋爐室。」

81 消失的演員 ৭৭৭৭

「邏輯客！邏輯客！」群眾歡呼著，但飾演邏輯客的演員遲遲不肯出來。最終，真正的邏輯客走了出來，宣布演員遭到謀殺。群眾都失控了。

嫌疑犯

傳奇的賽維爾頓

黃金時代的傳奇演員，如今也處於黃金年華。

6 呎 4 吋高／右撇子／藍色眼珠／銀髮／獅子座

午夜總裁

午夜電影公司的總裁。他在乎藝術和生意，但順序肯定先是生意，才是藝術。

6 呎 2 吋高／右撇子／黑色眼珠／黑髮／摩羯座

達斯提導演

他想拍出傑作，為此可能必須製造出謀殺案。

5 呎 10 吋高／左撇子／淡褐色眼珠／禿頭／雙魚座

潘恩法官

（曾經的）法庭的主人，堅信著一套自己的正義。

5 呎 6 吋高／右撇子／深褐色眼珠／黑髮／金牛座

案發現場

停車場
戶外

有位不幸的傢伙：他的鑰匙在上鎖的車內，但他不在。

活動場地
室內

所有獨立懸疑作家，都在向打扮成偵探的人推銷他們的商品。

展示廳
室內

午夜電影公司在此宣傳《每天破一起謀殺案：電影版》。

美食街
室內

你可以點到最棒的懸案主題餐點，例如「謀殺鬆餅」。

可能凶器

放大鏡
中等重量、金屬及玻璃製

可以用來尋找線索，也能當成扮裝道具。

鐵橇
中等重量、金屬製

這東西最常被拿來犯罪了。

會爆炸的菸斗
很輕、菸斗及炸彈製

抽菸有害健康，特別當你的菸斗是炸彈時。

電影版精裝書
中等重量、紙製

《每天破一起謀殺案》搭配上電影版封面。品味糟透了。

殺人動機

 為了宣傳電影

 為了拍到好的畫面

 為了大把鈔票

 為了得到某個角色

線索和證據

- 想得到角色的嫌疑犯，在一輛反鎖的車子旁。
- 「粗獷光明教派」不允許藍色眼睛的人加入。
- 在展示廳的嫌疑犯是左撇子。
- 導演會為了錢殺人。
- 所有的嫌疑犯，都屬於「粗獷光明教派」或「古老瀝青之歌」組織。
- 放大鏡因為太過老套，在活動場地被禁止。
- 「古老瀝青之歌」組織的唯一一位在場成員，帶了鐵撬。
- 法官想宣傳某部電影。
- 想拍出好畫面的嫌疑犯，帶著中等重量的凶器。

嫌疑犯供詞（記得：凶手會撒謊，其他人只說實話。）

傳奇的賽維爾頓：「讓我告訴你，放大鏡在展示廳裡。」

午夜總裁：「身為總裁，我可以告訴你，賽維爾頓在停車場。」

達斯提導演：「我很忙，法官帶來會爆炸的菸斗。」

潘恩法官：「事實很明顯，鐵撬在停車場。」

嫌疑犯　　　　殺人動機　　　　案發現場

可能凶器

案發現場

殺人動機

凶手？ _____

凶器？ _____

地點？ _____

動機？ _____

答案請見 199 頁。　111

提示

邏輯客收到無理探長的訊息：「我仔細凝視蠟燭的火焰，看見午夜總裁在吃一些名字很好笑的食物。其實也沒那麼好笑，不過為食物取名字的人應該是想要搞笑。」

82 公園裡的謀殺案 ৭৭৭৭

為了紓解懸案博覽會的壓力，邏輯客決定在偉大公園好好享受一天。然而，他很難真的欣賞美麗的山丘景色，因為又有一起殺人案等著他解決：一位觀光客被殺死了。

嫌疑犯

橘子先生／女士

這證明非二元性別者也能成為殺人犯，或者登山者、賞鳥者和嫌疑犯。

5 呎 5 吋高／左撇子／棕色眼珠／金髮／雙魚座

珍珠編劇

曾編了好幾部最佳影片和最賣座影片，但這兩件事從未同時發生。

5 呎 5 吋高／右撇子／藍色眼珠／金髮／水瓶座

薰衣草閣下

上議院保守派議員，也是音樂劇作曲家。

5 呎 9 吋高／右撇子／綠色眼珠／灰髮／處女座

圖斯卡尼校長

她推理出有時天氣太好，一定得去公園。

5 呎 5 吋高／左撇子／綠色眼珠／灰髮／天秤座

案發現場

希臘劇場
戶外

巨大的戶外劇場，適合欣賞交響樂團或維京樂團的巡迴演出。

古老的動物園
戶外

曾有許多動物被關在擁擠骯髒的空間，和如今貧窮演員的居住環境差不多。

著名的洞穴
戶外

有個知名演員的藝名來自某條街，那條街名則來自這些洞穴。

好萊塢的招牌
戶外

就像所有好萊塢歷史講述的，這一切最早都是一場房地產騙局。

可能凶器

滅火器
很重、金屬及化學物質製

可以用來滅火，或熄滅某人的生命之火。

原木
很重、木製

巨大、沉重的橡木原木。

骨董頭盔
很重、金屬製

都生鏽了，看起來很酷。

石塊
中等重量、石頭製

當找不到其他凶器時，周圍總會有石頭。有明顯的切割痕跡。

殺人動機

 僅僅因為辦得到

 為了摧毀競爭對手的生涯

 為了逃離勒索

 為了偷取一顆紅寶石

線索和證據

- 想逃離勒索的嫌疑犯一頭灰髮——或許是因為被勒索才這樣。
- 在巨大的「H」招牌旁，發現一塊切下來的石頭。
- 「遠古死者之路」組織只接受天秤座人士。
- 珍珠編劇在劇場舞臺上。
- 邏輯客收到管理員的凌亂紙條：「子橘見帶滅著生有人看火女先士器。」
- 「遠古死者之路」組織的某位成員，在和貧困演員住所差不多的地方。
- 持有骨董頭盔的嫌疑犯，想摧毀對手的生涯。

嫌疑犯供詞（記得：凶手會撒謊，其他人只說實話。）

橘子先生／女士：「持有原木的人想逃避勒索。」

珍珠編劇：「雙魚座的人不在古老的動物園。」

薰衣草閣下：「僅因為辦得到就想殺人的人，在好萊塢招牌。」

圖斯卡尼校長：「我敢斷言橘子先生／女士在好萊塢招牌。」

嫌疑犯　　　　殺人動機　　　　案發現場

可能凶器

案發現場

殺人動機

凶手？ _____

凶器？ _____

地點？ _____

動機？ _____

提示

在某次尷尬的視訊通話中，無理探長抽了謀羅牌，宣告：「有人看見校長帶著原木。」

83 殺人停車場 ꞯꞯꞯꞯ

終於，邏輯客受邀前往午夜電影工作室。他可以參觀片場，見證自己的電影拍攝。然而，他必須先解決一個恐怖問題：停車（還有，泊車服務員被殺害了）。

嫌疑犯

薰衣草閣下

上議院保守派議員，也是音樂劇作曲家。

5 呎 9 吋高／右撇子／綠色眼珠／灰髮／處女座

翡翠先生

享有盛名的義大利珠寶商，總是有寶石從他的口袋裡掉出來。

5 呎 8 吋高／左撇子／淺褐色眼珠／黑髮／射手座

柯柏警官

身為女警嫌疑犯最棒的地方，就是可以省略中間人，直接調查犯罪（並脫罪）。

5 呎 5 吋高／右撇子／藍色眼珠／金髮／牡羊座

珍珠編劇

曾編了好幾部最佳影片和最賣座影片，但這兩件事從未同時發生。

5 呎 5 吋高／右撇子／藍色眼珠／金髮／水瓶座

案發現場

停車場A
戶外

比較好的停車場，離入口很近，是公司高層和明星停車的地方。

警衛室
室內

擁有比多數軍事設施更精良的保全系統。

停車場B
戶外

比較差的停車場，離入口很遠，而且要收錢。

噴水池
戶外

噴水池的水源來自水塔，用於紀念所有在片場受傷的臨時演員。

可能凶器

厚重的劇本
很重、紙製

某系列影集的設定集，包含了50頁詳盡無趣的背景說明。

獎盃
中等重量、金屬製

看到這東西越多次，邏輯客就越懷疑它的價值。

高爾夫球車
很重、金屬、塑膠及橡膠製

適合用小小的輪子飆車，也能輾過某人。

警棍
中等重量、金屬製

適合威嚇折磨無辜的人。

殺人動機

 為了保守祕密

 因為趕時間

 為了得到更好的停車位

 為了盜墓

線索和證據

- 警官屬於「秩序」組織的一員。
- 想保守祕密的嫌疑犯,不在導覽報到處西邊的建築(參見第 86 頁證物 D)。
- 邏輯客推論,根據翡翠先生下個行程,他肯定在趕時間。
- 只有「秩序」組織的成員能帶著警棍。
- 在紀念噴泉旁,發現了一頁影集續集設定的劇本。
- 有人目擊,珍珠編劇在東邊的停車場閒晃(參見第 86 頁證物 D)。
- 想得到更好停車位的嫌犯,持有中等重量的凶器。

嫌疑犯供詞(記得:凶手會撒謊,其他人只說實話。)

薰衣草閣下:「警官在警衛室。」

翡翠先生:「閣下開著高爾夫球車。」

柯柏警官:「想要好車位的嫌疑犯,在停車場 B。」

珍珠編劇:「我似乎注意到,警官意圖盜墓。」

可能凶器

案發現場

殺人動機

凶手？_____

凶器？_____

地點？_____

動機？_____

提示

無理探長傳來另一封訊息：「這不是神祕學的知識，邏輯客。我剛剛看了影城的攝影機，發現閣下在噴水池附近。希望你在外頭過得很好。」

84 死亡導覽 ९९९९

邏輯客找到停車位後，意識到，自己提前了一小時抵達，因此決定參加導覽來殺時間。不幸的是，被殺的不只有時間：導覽解說員也被殺了。

嫌疑犯

超級粉絲煙煙

他知道午夜懸案系列的每個拍攝地點，但不知道怎麼交朋友。

5 呎 10 吋高／左撇子／深棕色眼珠／黑髮／處女座

拉裴斯修女

環遊世界的修女，用上帝的錢幫上帝做事。

5 呎 2 吋高／右撇子／淺棕色眼珠／淺棕色頭髮／巨蟹座

柯柏警官

片場的警衛，其實不太算是警官，但還是能對其他人大吼大叫。

5 呎 5 吋高／右撇子／藍色眼珠／金髮／牡羊座

覆盆子教練

無論你身處密西西比州的哪一帶，他都是你那一帶最棒的教練。

6 呎高／左撇子／藍色眼珠／金髮／牡羊座

案發現場

水塔酒吧燒烤店
室內

主題餐館，提供裝在水塔造型玻璃杯裡的飲品。

午夜一世的雕像
戶外

午夜電影創辦人，偉大午夜一世的雕像。

城市外景場地
戶外

他們在這裡拍攝城市的場景。比任何真實的城市都還乾淨。

導覽報到處
戶外

參加導覽行程的觀光客，都要在此報到。

可能凶器

滅火器
很重、金屬及化學物質製

可以用來滅火，或熄滅某人的生命之火。

旗子
很輕、聚酯纖維製

旗子在許多方面都很危險，例如：可以用來勒死人。

高爾夫球車
很重、金屬、塑膠及橡膠製

能在影城四處參觀，也能用來輾過某人。

假的獎盃
中等重量、金屬製

既然到處都有真的獎盃，為什麼要帶假的呢？

殺人動機

 為了重新談判合約

 為了進入電影產業

 為了掩蓋外遇醜聞

 為了認識名人

線索和證據

- 修女一直想認識某個名人。

- 開著高爾夫球車的嫌疑犯，並不想進入電影產業。

- 警官迫切想掩飾自己的外遇。

- 假的獎盃，靠在影城創辦人的紀念碑上。

- 想重新談判合約的嫌疑犯在導覽報到處。

- 一位低薪助理遞給邏輯客凌亂的紙條：「定的右著撒是子旗肯子人帶。」

- 監視影像放大後，顯示待在城市布景的嫌疑犯有黑色的頭髮。

嫌疑犯供詞（記得：凶手會撒謊，其他人只說實話。）

超級粉絲煙煙：「哇！警官帶著假的獎盃。」

拉裴斯修女：「帶著假獎盃的嫌疑犯不是處女座。」

柯柏警官：「我不在導覽報到處。」

覆盆子教練：「假的獎盃不是我帶的。」

可能凶器

案發現場

殺人動機

凶手？_____

凶器？_____

地點？_____

動機？_____

提示

無理探長談論起案情：「修女和教練説的都是實話，否則就連煙煙也在撒謊。看吧，你讓我開始用邏輯思考了。」

85 來不及開拍的電影 ๑๑๑๑

《每天破一起謀殺案：電影版》開拍了。雖然電影公司買下新的土地作為拍攝現場，但電影還是在片場的攝影棚拍攝。不幸的是，特效總監遭人謀殺，電影拍攝只能暫停。

嫌疑犯

煤炭大哥

美好昔日的黑幫老大──那時的老大還有點地位。

5 呎 11 吋高／左撇子／深棕色眼珠／黑髮／金牛座

午夜總裁

午夜電影公司的總裁。他在乎藝術和生意，但順序肯定先是生意，才是藝術。

6 呎 2 吋高／右撇子／黑色眼珠／黑髮／摩羯座

雅寶隆明星

本月最有才華，也最搶手的女演員。

5 呎 6 吋高／右撇子／淺棕色眼珠／紅髮／天秤座

午夜三世

他認為偵探是下一個超級英雄，懸疑片則是下一個熱門主題。

5 呎 8 吋高／左撇子／深褐色眼珠／深褐色頭髮／天秤座

案發現場

A
攝影棚A
室內

場景是邏輯客逮到無理探長的神祕山洞。

B
攝影棚B
室內

場景是邏輯客的辦公室,不過沒有真正的那麼整齊。

C
攝影棚C
室內

場景是無理探長童年的家,不過沒有真正的那麼凌亂。

D
攝影棚D
室內

全都是綠幕。

可能凶器

「道具」刀
很輕、金屬及塑膠製

奇怪的是,這把刀竟然和真刀一樣銳利。

沙袋
很重、沙土與帆布製

恰如其分的沉重。

旗板燈架
很重、金屬製

可以用來架設光源,或是揮向某人的腦袋。

電線
中等重量、金屬及橡膠製

可用來電死人、勒死人或打死人!多功能的工具。

殺人動機

 為了接管影城

 為了贏得獎項

 為了搶奪角色

 為了脫離爛電影

線索和證據

- 想脫離爛電影的嫌疑犯，帶著沉重的凶器。

- 「黑暗微光祕教」只接受深棕色眼珠的人加入。

- 身高第二矮的嫌疑犯，並沒有帶旗板燈架。

- 一位「黑暗微光祕教」的成員在東北方的攝影棚（參見第 86 頁證物 D）。

- 明星被綠幕所包圍。

- 大哥持有「道具」刀。

- 一位「黑暗微光祕教」的成員想奪取某個角色。

- 午夜總裁想要得獎。

- 想要接管影城的嫌犯，在西北方的攝影棚（參見第 86 頁證物 D）

嫌疑犯供詞（記得：凶手會撒謊，其他人只說實話。）

煤炭大哥：「聽著，沙袋在攝影棚 D。」

午夜總裁：「我不在攝影棚 B。」

雅寶隆明星：「去和我的經紀人談。不過私下告訴你，大哥在攝影棚 A。」

午夜三世：「容我插嘴，帶著旗板燈架的人想要贏得大獎。」

可能凶器

案發現場

ABCD

殺人動機

凶手？ _____

凶器？ _____

地點？ _____

動機？ _____

提示

邏輯客收到一封裝著謀羅牌的信。他已經足夠了解謀羅牌，知道意思是大哥想得到某個角色。他也知道無理探長很想他。

86 攝影棚殺人事件 ⟳⟳⟳⟳

當邏輯客踏進自己辦公室的布景時，震驚的發現一切都被完美重現，包括一眾過度投入角色的演員，有一位甚至真的殺死了飾演房東的演員。

嫌疑犯

太空人布魯斯基

他不是真正的太空人，而是扮演他的演員，但堅持別人這麼稱呼他。

6呎2吋高／左撇子／深褐色眼珠／黑髮／牡羊座

咖啡大總管

這位是扮演這名角色的演員，但他要求別人叫他「大總管」，否則就辭職。

6呎高／右撇子／深褐色眼珠／禿頭／射手座

魔術師奧羅琳

她以類似邏輯客跟班的身分，被增加了幾幕戲分。

5呎6吋高／左撇子／綠色眼珠／金髮／牡羊座

緋紅醫師

是的，她是扮演醫師的演員。但她也是真正的醫師，她只是辭了職投入演藝圈。

5呎9吋高／左撇子／綠色眼珠／紅髮／水瓶座

案發現場

衣櫥
室內

邏輯客的道具服裝都按照顏色整理，而不是字母順序！

等待室
室內

有著和實地幾乎一模一樣的按鈴，和寫著「請稍候」的牌子。

主要辦公室
室內

桌子、書架，以及……天空的景色？窗外是磚牆才對！

陽臺
假的戶外

架設在天空布景前，甚至不是真正的逃生出口。

可能凶器

滅火器
很重、金屬及化學物質製

可以用來滅火，或熄滅某人的生命之火。

紅鯡魚
中等重量、魚製

請握好牠的尾巴。

陷阱紳士帽
中等重量、■■製

不管做什麼，都別戴上它。

毒藥瓶
很輕、玻璃及毒素製

普通的毒藥瓶，但別因此就掉以輕心了。

殺人動機

 想測試自己的能耐

 出於嫉妒

 為了贏得獎項

 為了得到更多臺詞

線索和證據

- 想贏得獎項的嫌疑犯，在等待室中等待。
- 禿頭的嫌疑犯想測試自己的能耐。
- 想測試自己能耐的嫌疑犯，未加入「不神聖光明道路」組織。
- 綠色眼睛的嫌疑犯，均加入了「不神聖光明道路」組織。
- 保全塞給邏輯客凌亂的紙條：「空了火太可以器的凶帶人滅。」
- 衣櫥裡的衣服，是由右撇子的嫌疑犯所整理。
- 扮演邏輯客跟班的演員想得到更多臺詞。
- 持有陷阱紳士帽的嫌疑犯，會因嫉妒而殺人。

嫌疑犯供詞（記得：凶手會撒謊，其他人只說實話。）

太空人布魯斯基：「身高第二矮的嫌疑犯不在衣櫥裡。」

咖啡大總管：「嗯……想得到更多臺詞的嫌疑犯在主要辦公室裡。」

魔術師奧羅琳：「紅髮的嫌疑犯在陽臺上。」

緋紅醫師：「身為醫師，請相信我，紅鯡魚在衣櫥。」

	嫌疑犯				殺人動機				案發現場			

可能凶器

案發現場

殺人動機

凶手？ _____

凶器？ _____

地點？ _____

動機？ _____

提示

邏輯客又打電話給無理探長，探長說他做了一個夢，夢見邏輯客會打電話來。他也說大總管「想試看看自己的能耐」。邏輯客懂他的意思嗎？

87 燒烤店死亡疑雲 ⚲⚲⚲⚲

邏輯客總算有了一點胃口，於是到燒烤店找東西吃。食物很糟，但當他用餐時，謀殺案發生了，讓他至少有點事做。你知道的，調酒師被殺了。

嫌疑犯

背景・馬倫戈

你永遠不會記得她，這就是她能成為優秀替身演員，和頂尖殺人犯的原因。

5 呎 5 吋高／左撇子／淺棕色眼珠／深棕色頭髮／雙子座

午夜三世

偏執的尋找《每天破一起謀殺案：電影版》的拍攝地點。

5 呎 8 吋高／左撇子／深褐色眼珠／深褐色頭髮／天秤座

達斯提導演

唯一在乎的事就是把電影拍完，不計代價。

5 呎 10 吋高／左撇子／淡褐色眼珠／禿頭／雙魚座

經紀人阿蓋爾

和墨水業務不同，阿蓋爾並沒有純潔的心，甚至可以說他根本沒心沒肺。

6 呎 4 吋高／右撇子／淺棕色眼珠／深棕色頭髮／處女座

案發現場

酒吧
室內

飲料摻了水塔的水，真實無欺。

後門廊
戶外

可以看見水塔的美景，以及任何剛好路過的名人。

烤爐
室內

為了省錢，牛排以室溫烘烤。

廁所
室內

使用來自水塔的水，真實無欺。

可能凶器

叉子
很輕、金屬製

仔細想想，用這個殺人可比刀子殘忍多了。

一瓶紅酒
中等重量、玻璃及酒精製

小心別濺出來了，紅色汙漬很難洗掉！

盒裝 DVD 套組
中等重量、木製

豪華版盒裝套組，本來是要當成傳家寶的。

假的玫瑰花
很輕、塑膠製

塑膠製的花梗很強韌，足以勒死某人。

殺人動機

 為了脫離爛電影

 為了贏得獎項

 為了統治好萊塢

 為了進入電影產業

線索和證據

- 金屬製的凶器，反射出持有者淺棕色的眼睛。
- 想脫離爛電影的嫌疑犯，一邊看著水塔的景色，一邊對此惴惴不安。
- 紅酒的持有者並不想進入電影產業，他只想喝酒！
- 想贏得獎項的嫌疑犯是右撇子。
- 有人看到導演在廁所閒晃。
- 在摻了水的雞尾酒旁，發現了假的玫瑰花瓣，頗有電影畫面的風情。
- 午夜三世帶著盒裝 DVD 套組（是為了研究？還是為了殺人？）。

嫌疑犯供詞（記得：凶手會撒謊，其他人只說實話。）

背景‧馬倫戈：「喔！我帶了叉子。」

午夜三世：「嗯，紅酒不在後門廊那。」

達斯提導演：「經紀人也不在後門。」

經紀人阿蓋爾：「午夜三世不在酒吧。」

可能凶器

案發現場

殺人動機

凶手？ _____

凶器？ _____

地點？ _____

動機？ _____

提示

無理探長觀看星象，接著
將自己的理論傳給邏輯
客：背景‧馬倫戈在一杯
摻了水的雞尾酒旁。

88 神祕的聖油組織 ⟲⟲⟲⟲

邏輯客踏進無理探長童年時的家，感到一陣難以承受的悲傷。無理探長的死亡固然讓他痛苦，但更痛苦的是他的背叛。而雪上加霜的是，飾演無理探長的演員也遇害了。

嫌疑犯

朱紅伯爵

老實說，傳奇的賽維爾頓在身材體力上，都更適合飾演這位伯爵。

5 呎 9 吋高／左撇子／灰色眼珠／白髮／雙魚座

小說家歐布斯迪安

飾演小說家的女演員，和本人的相似程度高得不可思議。

5 呎 4 吋高／左撇子／綠色眼珠／黑髮／獅子座

棕石修士

劇組把這個角色的發展曲線幾乎都砍掉了，他現在只是個智慧的修道導師。

5 呎 4 吋高／左撇子／深棕色眼珠／深棕色頭髮／摩羯座

占星師亞蘇爾

在電影中，他算是代表調查機關所有人的集合性角色。

5 呎 6 吋高／右撇子／棕色眼珠／淺棕色頭髮／巨蟹座

案發現場

可容納 50 輛車的車庫
室內

所有經典車款都是道具,由午夜
道具工坊所製造。

僕人的陋室
室內

諷刺的是,他們也用「陋」來形
容自己的薪水。

陽臺
假的戶外

你可以鳥瞰草地,但那只是地面
的布景而已。

草地
假的戶外

草又長又濃密,整理得很好。

可能凶器

催眠懷錶
很輕、金屬製

假如很仔細的看,就可以看出現
在的時間。

尋龍尺
中等重量、木製

可以用來尋找水源、石油和某些
混蛋。

水晶匕首
中等重量、水晶製

或許有什麼儀式用途,但也可能
只是和披風很搭。

有毒酊劑
很輕、油及毒素製

標籤上寫著,一滴可以治好所有
疾病,但兩滴就會殺了你。

殺人動機

 為了盜墓

 為了宣揚神祕學

 為了竊取房地產

 為了試驗劇情

線索和證據

- 伯爵想要盜墓，這是他一直以來的夢想。
- 有人在通告單上匆匆寫下自己的觀察：「能師錶帶懷人星催占眠的了。」
- 「聖油組織」的成員，在非常大的車庫。
- 持有中等重量凶器的嫌疑犯，都是「聖油組織」的成員。
- 「聖油組織」的成員想試驗一下劇情。
- 尋龍尺在美麗的布景旁。
- 有人目擊棕石修士想把自己塞進某個地方，這地方有夠擁擠，讓他想起自己在修道院裡的房間。

嫌疑犯供詞（記得：凶手會撒謊，其他人只說實話。）

朱紅伯爵：「獅子座的人帶著尋龍尺。」

小說家歐布斯迪安：「這只是個想法，我帶著催眠用的懷錶。」

棕石修士：「以神之名發誓，想竊取房地產的人在僕人的陋室。」

占星師亞蘇爾：「有毒酊劑不是小說家帶的。」

| | 可能凶器 | | | | 案發現場 | | | | 殺人動機 | | | |

可能凶器

案發現場

殺人動機

凶手？ ＿＿＿＿＿＿＿＿＿＿＿＿

凶器？ ＿＿＿＿＿＿＿＿＿＿＿＿

地點？ ＿＿＿＿＿＿＿＿＿＿＿＿

動機？ ＿＿＿＿＿＿＿＿＿＿＿＿

提示

無理探長喜歡聽邏輯客最新的近況更新：「扮演我的人死了？他帥嗎？他知道小説家在陽臺嗎？」

89 剪輯助理之死 ๑๑๑๑๑

邏輯客震驚的發現，當整部電影都拍完後，真正麻煩的事才剛開始。他們還得編輯、配樂、混音、調色，以及解開剪輯助理的謀殺案。

嫌疑犯

雅寶隆明星

當你是當紅女演員時，偶爾犯下謀殺案也不會影響電影的完成。

5 呎 6 吋高／右撇子／淺棕色眼珠／紅髮／天秤座

薰衣草閣下

上議院保守派議員，也是音樂劇作曲家。

5 呎 9 吋高／右撇子／綠色眼珠／灰髮／處女座

達斯提導演

他想拍出傑作，為此可能必須製造謀殺案。

5 呎 10 吋高／左撇子／淡褐色眼珠／禿頭／雙魚座

珍珠編劇

曾編了好幾部最佳影片和最賣座影片，但這兩件事從未同時發生。

5 呎 5 吋高／右撇子／藍色眼珠／金髮／水瓶座

案發現場

水塔
戶外

很有名的水塔，但裡面空空如也，就像明星的腦袋。

配音室
室內

為電影配音的地方，通常會有一整個交響樂團或一位 DJ。

後製室
室內

人們會在這裡將電影從無能導演手中救出。

水塔酒吧燒烤店
室內

主題餐廳，提供用水塔造型玻璃杯裝的飲品。

可能凶器

電影膠捲
很輕、塑膠製

諷刺的是，該膠捲的內容正是一名男性被勒死。

有毒的河豚
中等重量、魚製

謹慎烹調的話安全無虞。更謹慎的話，也可以用來殺人。

高爾夫球車
很重、金屬、塑膠及橡膠製

能在影城四處參觀，也能用來輾過某人。

錄音麥克風
中等重量、金屬製

用來錄製配音。同時也能用來砸某人的頭。

殺人動機

 為了挽回顏面

 為了政治目的

 為父報仇

 為了脫離爛電影

線索和證據

- 想要脫離爛電影的嫌疑犯，不在水塔酒吧燒烤店。
- 持有電影膠捲的嫌疑犯想為父報仇。
- 有人在後製室看到身高最高的嫌疑犯。
- 持有毒河豚的嫌疑犯，想要挽回顏面。
- 閣下開了高爾夫球車來。

嫌疑犯供詞（記得：凶手會撒謊，其他人只說實話。）

雅寶隆明星：「請去和我的經紀人談。不過私下說，電影膠捲在水塔。」

薰衣草閣下：「想挽回顏面的人，在水塔。」

達斯提導演：「我很忙，不過編劇有政治上的殺人動機。」

珍珠編劇：「我似乎注意到，明星帶著電影膠捲。」

可能凶器

案發現場

殺人動機

凶手？ _____

凶器？ _____

地點？ _____

動機？ _____

提示

當邏輯客打電話給無理探長時，手不斷顫抖，但只轉接到語音信箱：「很抱歉，我現在不方便接電話。但假如是邏輯客，那麼膠捲在水塔裡。」

90 經紀公司謀殺案 ๑๑๑๑

片場的謀殺案讓邏輯客有點動搖，於是他前往經紀公司所在的「黑塔」大樓，想看看能否終止合約。在那裡，他發現某位客戶被殺了，但似乎沒人在意，因為死者好幾年都沒拍出賺錢的電影了。

嫌疑犯

經紀人阿蓋爾

和墨水業務不同，阿蓋爾並沒有純潔的心，甚至可以說他根本沒心沒肺。

6 呎 4 吋高／右撇子／淺棕色眼珠／深棕色頭髮／處女座

莎拉登部長

她是國防部長，但也親自造成數個國家的滅亡，其中有些國家甚至以她命名。

5 呎 6 吋高／左撇子／綠色眼珠／淺褐色頭髮／獅子座

午夜總裁

午夜電影公司的總裁。他在乎藝術和生意，但順序肯定先是生意，才是藝術。

6 呎 2 吋高／右撇子／黑色眼珠／黑髮／摩羯座

黑客・布萊斯頓

好萊塢薪資最高的編劇，同時也是最糟的編劇。

6 呎高／右撇子／淺棕色眼珠／禿頭／射手座

案發現場

收發室
室內

新人的工作場所。假如你夠聰明，就會拆開競爭對手的信件。

陽臺
室內

適合俯瞰自己掌控下的城市。

大廳
室內

比任何出版社都還要大兩倍，會聽到像山洞那樣的回音。

最好的辦公室
室內

每月業績最好的經紀人能得到這間辦公室，最糟的則會被殺掉。

可能凶器

鋼刀
中等重量、金屬製

能背刺某人，搶走他們的客戶。

獎盃
中等重量、金屬製

很顯然，這項好萊塢的榮譽沒那麼崇高。

皮手套
很輕、皮革製

小心戴皮手套的人。

1,000 頁的合約
很重、紙製

簽下去，權利、生命和未來都將離你而去。

殺人動機

 為了證明自身論點

 為了讓目擊者噤聲

 為了接管一間電影公司

 為了宗教因素

線索和證據

- 持有鋼刀的嫌疑犯，並沒有想證明的論點。
- 部長隸屬於「黑暗死亡組織」。
- 在某個山洞般的空間，找到一隻牛皮手套。
- 想讓目擊者噤聲的嫌疑犯在陽臺。
- 所有「黑暗死亡組織」的成員，都可能因為宗教因素殺人。
- 沒有頭髮的嫌疑犯帶著一份文件，準備要出賣自己的生命。
- 對於某位嫌疑犯建立的完整報告，被統整為潦草的紙條，交到邏輯客手中：

 「想公紀帶管接為司爾收因阿發蓋著盃進經他獎要室人，走。」

嫌疑犯供詞（記得：凶手會撒謊，其他人只說實話。）

經紀人阿蓋爾：「1,000 頁的合約不在大廳。」

莎拉登部長：「布萊斯頓並沒有戴皮手套。」

午夜總裁：「身為總裁，我想說，部長在最好的辦公室。」

黑客・布萊斯頓：「總裁不在收發室。」

嫌疑犯　　　　殺人動機　　　　案發現場

可能凶器

案發現場

殺人動機

凶手？

凶器？

地點？

動機？

提示

無理探長留了語音訊息給邏輯客，說：「身高最高的嫌疑犯在一堆信件旁。我之所以知道，是因為靈視到他們一起看信件。」

91 貴死人的事務所 ᛩᛩᛩᛩ

邏輯客在別人的推薦下，開車前往某間娛樂產業的法律事務所。但一看到他們的大廳，他立刻就知道自己負擔不起。幸運的是，一位律師才剛被殺害，因此他提議以破案換取一些折扣。

嫌疑犯

經紀人阿蓋爾

和墨水業務不同，阿蓋爾並沒有純潔的心，甚至可以說他根本沒心沒肺。

6 呎 4 吋高／右撇子／淺棕色眼珠／深棕色頭髮／處女座

黑客·布萊斯頓

遇到自己的兄弟，讓他有點尷尬，因為他改了自己的名字。

6 呎高／右撇子／淺棕色眼珠／禿頭／射手座

潘恩法官

法庭的主人，堅信著一套自己定義的正義。

5 呎 6 吋高／右撇子／深褐色眼珠／黑髮／金牛座

黑石大律師

極度擅長律師最重要的技能：犯下謀殺案被開除後，在另一間事務所找到工作。

6 呎高／右撇子／黑色眼珠／黑髮／天蠍座

案發現場

合夥人辦公室
室內

牆上掛著合夥人和世界領導人的合照，特別是最糟糕的那些。

檔案室
室內

這些古老的法律書籍甚至可以追溯到《漢摩拉比法典》[3]。

休息室
室內

有位咖啡師、巨大的冷藏室，以及注滿昂貴紅酒的飲料機。

大廳
室內

讓其他法律事務所的大廳看起來像二手車賣場的廁所。

可能凶器

一大疊文件
很重、紙製

主要是《每天破一起謀殺案》拍攝地點的土地購買合約。

一袋鈔票
很重、布料及紙製

適合用來賄賂，或是任何類型的貪腐。

黃金筆
很輕、金屬及墨水製

簽署《大憲章》[4]時使用的筆。

骨董鐘
很重、木頭及金屬製

滴答、滴答。事實上，時間正慢慢殺死我們每個人。

3 編按：約西元前 1754 年頒布。
4 編按：一部 1215 年頒布的法律。

殺人動機

 為了復仇

 為了房地產詐欺

因為挫折

% 為了得到更高比例的股份

線索和證據

- 參與了房地產詐欺的嫌疑犯，有黑色的頭髮。

- 想得到更多股份的嫌疑犯，有淺棕色的眼睛。

- 祕書寫下紙條給邏輯客：「裡折的犯而案室殺會挫人因嫌在人疑檔。」

- 持有黃金筆的嫌疑犯想要復仇。

- 有人目擊射手座的嫌疑犯在搭訕咖啡師。

- 在獨裁者的照片旁，隱約可以聽見滴答聲。

嫌疑犯供詞（記得：凶手會撒謊，其他人只說實話。）

經紀人阿蓋爾：「我們來談談，布萊斯頓帶了一袋鈔票。」

黑客・布萊斯頓：「一大疊文件在大廳裡。」

潘恩法官：「司法上來說，持有骨董鐘的人想要得到更多股份。」

黑石大律師：「我先提供證詞，等等再向你請款。法官帶了一大疊文件。」

嫌疑犯　　　殺人動機　　　案發現場

可能凶器

案發現場

殺人動機

凶手？ _____

凶器？ _____

地點？ _____

動機？ _____

提示

無理探長回想自己的夢境，接著把判讀的結果傳給邏輯客：「法官有一大疊文件。」

92 逃離好萊塢 ৭৭৭৭

邏輯客打電話給他認識的人求助——無理探長。他詢問探長,該如何逃離好萊塢,而探長告訴他:「冷靜下來,到這個地址。」邏輯客去了以後,發覺是個上演好萊塢神祕秀的小劇場。身為專業人士,邏輯客搶在最後一幕之前就先解開案件了。

嫌疑犯

蘋果綠助理

她離開公社時,她父親終於又能以她為傲。但接下來,她搬到了好萊塢……。

5 呎 3 吋高/左撇子/藍色眼珠/金髮/處女座

背景・馬倫戈

你永遠不會記得她,這就是她能成為優秀替身演員,和頂尖殺人犯的原因。

5 呎 5 吋高/左撇子/淺棕色眼珠/深棕色頭髮/雙子座

超級粉絲煙煙

他知道午夜懸案系列的每個拍攝地點,但不知道怎麼交朋友。

5 呎 10 吋高/左撇子/深棕色眼珠/黑髮/處女座

番紅花小姐

美豔動人,魅力十足,但可能不是靠大腦吃飯的那種人。

5 呎 2 吋高/左撇子/淺褐色眼珠/金髮/天秤座

案發現場

觀眾席
室內

這些觀眾不斷大叫起鬨，但這似乎就是重點。

燈控室
室內

充滿按鈕和旋鈕的房間。

舞臺
室內

演奏家在其中一側彈奏著鋼琴；主持人在另一側端上飲品。

演員休息室
室內

唯一的光源是一盞藍色燈泡。因此比起綠色室[5]，更像是藍色室。

可能凶器

一瓶威士忌
中等重量、金屬及毒素製

假如考量長遠下來的影響，這或許是本書中最危險的凶器。

假的玫瑰花
很輕、塑膠製

塑膠製的花梗很強韌，足以勒死某人。

「道具」刀
很輕、金屬及塑膠製

奇怪的是，這把刀和真刀一樣銳利。等等……！

鬼魂之燈
很重、金屬及玻璃製

劇場的迷信認為，你得永遠留一盞燈。而這就是那盞燈。

5 編按：「演員休息室」的原文直譯，是「綠色的房間」（green room）之意。

殺人動機

 代表整個產業

 為了某個議題

 為了轉移注意力

 為了宣揚神祕學

線索和證據

- 鬼魂之燈沐浴在藍色燈光下。
- 「道具」刀從未真正上過舞臺,因此算不上稱職的道具。
- 番紅花小姐持有很輕的凶器。
- 身高第二高的嫌疑犯,是唯一不屬於「好萊塢懸案社群」的人。
- 帶著威士忌的嫌疑犯,想轉移大家的注意力。
- 想要宣揚神祕學的嫌疑犯,有深棕色的眼睛。
- 「好萊塢懸案社群」的成員,不得接近旋鈕。
- 想代表業界殺人的嫌疑犯,在觀眾席。

嫌疑犯供詞（記得：凶手會撒謊,其他人只說實話。）

蘋果綠助理:「我注意到一點,最高的嫌疑犯在舞臺上。」

背景・馬倫戈:「喔!我帶了一瓶威士忌。」

超級粉絲煙煙:「鬼魂之燈不是我的。」

番紅花小姐:「我知道些什麼?是,助理在觀眾席。」

可能凶器

案發現場

殺人動機

凶手？

凶器？

地點？

動機？

提示

稍後，邏輯客聽到這則語音訊息：「邏輯客，你還好嗎？你有在旋鈕上尋找威士忌的跡證嗎？我們的某位靈媒是這麼說的。我相信你。」

93 神祕的魔法商店 ९९९९९

在某個不起眼的角落，邏輯客發現了好萊塢懸疑商店——電影魔法商場。這裡有賣你拍電影需要的一切：咒語書、魔藥粉、燈光器材，以及死掉的店員。邏輯客再次好奇，為什麼無理探長派他去見這些人？

嫌疑犯

亞蘇爾主教

據說會一視同仁的為朋友和敵人禱告。當然，祈禱的內容恐怕不太一樣⋯⋯。

5 呎 4 吋高／右撇子／淺褐色眼珠／深褐色頭髮／雙子座

達斯提導演

想要拍出傑作，為此可能必須製造出謀殺案。

5 呎 10 吋／左撇子／淡褐色眼珠／禿頭／雙魚座

香檳同志

共產主義者，特別有錢的那種。

5 呎 11 吋高／左撇子／淺棕色眼珠／金髮／摩羯座

午夜叔叔

在父親過世後，他買下沙漠中附游泳池的豪宅並退休。他當時才 17 歲。

5 呎 8 吋高／左撇子／藍色眼珠／深棕色頭髮／射手座

案發現場

密室
室內

進行魔法儀式和拍照的密室。

後方辦公室
室內

屋主是一位好萊塢懸疑作家，他幾乎都在這裡寫作。

前方門廊
戶外

歡迎客人的招牌寫著「本店提供神祕魔法需要的一切」。

主要的房間
室內

可以購買各種魔法商品、神祕書籍，還有更多東西。

可能凶器

水晶球
很重、水晶製

仔細看，就能看見你的未來。

獎盃
中等重量、金屬製

這大概是整個好萊塢最常見的東西了。

手杖劍
中等重量、骨頭製

鋒利的部分被完美隱藏了起來，看起來像是一般的手杖。

受詛咒的匕首
中等重量、金屬及珠寶製

一位自殺瀕死的伯爵夫人，詛咒了這把終結她生命的匕首。

殺人動機

 為了偷取水晶

 為了宣揚神祕學

 代表整個產業

 為了幫助推銷劇本

線索和證據

- 帶著水晶球的嫌疑犯，有一頭金髮。

- 身高第二矮的嫌疑犯隸屬於「黑色乳牛祕教」。

- 在主要房間的嫌疑犯是右撇子。

- 想偷取水晶的嫌疑犯，在後方辦公室。

- 「黑雨最高宗派」的成員帶了受詛咒的匕首。

- 死亡的店員在死前顫抖的寫下：「是帶犯獎的撇嫌疑盃子右著。」

- 導演曾在他身處的房間拍照。

- 持有手杖劍的嫌疑犯，想代表整個產業殺人。

- 「黑色乳牛祕教」和「黑雨最高宗派」的成員絕不重疊：他們是死對頭。

嫌疑犯供詞（記得：凶手會撒謊，其他人只說實話。）

亞蘇爾主教：「帶了受詛咒匕首的人，想幫忙推銷劇本。」

達斯提導演：「我不在後方的辦公室。」

香檳同志：「我不在主要的房間。」

午夜叔叔：「嘿，導演在密室裡。」

	嫌疑犯				殺人動機				案發現場			

可能凶器

案發現場

殺人動機

凶手？ _____

凶器？ _____

地點？ _____

動機？ _____

> **提示**
>
> 這次，無理探長在電話響第三聲後接起來，説：「很抱歉，電話響時我在房子的另一側。重要的是，導演帶著受詛咒的匕首。更重要的是，你即將搞懂一切了。」

答案請見 204 頁。　159

94 儀式殺人事件 ୦୦୦୦୦

接著，五位「好萊塢懸案社群」的成員把邏輯客帶到後方密室。他們把所有的燈光都熄滅了，開始唱歌跳舞，展演某種魔法儀式。突然之間，傳來一聲尖叫！燈光恢復後，其中一個人死了。

嫌疑犯

背景・馬倫戈

你永遠不會記得她，這就是她能成為優秀替身演員，和頂尖殺人犯的原因。

5 呎 5 吋高／左撇子／淺棕色眼珠／深棕色頭髮／雙子座

超級粉絲煙煙

他知道午夜懸案系列的每個拍攝地點，但不知道怎麼交朋友。

5 呎 10 吋高／左撇子／深棕色眼珠／黑髮／處女座

蘋果綠助理

或許她父親再也不會以她為傲了。又或許，她會去謀殺某人……。

5 呎 3 吋高／左撇子／藍色眼珠／金髮／處女座

橘子先生／女士

這證明非二元性別者也能成為殺人犯，或者藝術家、詩人和嫌疑犯。

5 呎 5 吋高／左撇子／棕色眼珠／金髮／雙魚座

案發現場

廁所
室內

即便是密室也需要有廁所（這是建築法規）。

祕密出入口
室內

位在好萊塢懸疑商店的某個書櫃後方，拿起特定的書就能開啟。

地板上的印記
室內

地板上的一堆線條和圈圈，具有某種神祕學上的重要性。

祭壇
室內

儀式的領導者站在上方指揮整個過程。

可能凶器

一瓶紅酒
中等重量、玻璃及酒精製

別濺出來了，紅色汙漬很難洗。

玫瑰旗
很輕、帆布製

國旗黑色的背景上，有一朵紅色的玫瑰。

獎盃
中等重量、金屬製

他們會在儀式裡使用這座獎盃，似乎有某種神祕力量。

沉重的蠟燭
很重、蠟製

雖然很重，但可以照亮房間。

殺人動機

 因為氣氛不對勁

 代表整個產業

 為了創造藝術

 為了征服好萊塢

線索和證據

- 在祕密出入口的，可能是想代表產業殺人的嫌疑犯，或是獎盃。
- 持有玫瑰旗的嫌疑犯想征服好萊塢。
- 在廁所發現了紅色的汙漬。
- 只有「玫瑰與鑰匙祕教」的成員想創造藝術。
- 有位成員匆匆的寫下訊息：「氣女而不只為處有座因人氛殺會對。」
- 馬倫戈從未接近地板上的印記。
- 在祭壇上發現一滴蠟油。
- 助理不屬於「玫瑰與鑰匙祕教」。

嫌疑犯供詞（記得：凶手會撒謊，其他人只說實話。）

背景・馬倫戈：「喔！煙煙帶了一瓶紅酒。」

超級粉絲煙煙：「哇！紅酒在廁所裡。」

蘋果綠助理：「簡單來說，我帶了旗幟。」

橘子先生／女士：「帶著紅酒的人會因為氣氛不對而殺人。」

嫌疑犯　　　　殺人動機　　　　案發現場

可能凶器

案發現場

殺人動機

凶手？ _____

凶器？ _____

地點？ _____

動機？ _____

提示

「邏輯客，我接到你的電話！」無理探長傳來的訊息寫著：「注意安全。別忘了，帶著沉重蠟燭的人，想代表產業殺人！」

95 世紀大陰謀 ϼϼϼϼ

邏輯客偷偷把無理探長從軟禁處救出來,帶回好萊塢。他們在邏輯客的公寓慶祝一番,才前往當地的報社。「午夜電影涉入全球性陰謀!」編輯聽完後說的第一句話,就是他們需要證據。第二句話,則是他們的助理編輯遭人謀殺了。

嫌疑犯

愛芙莉編輯

成為殺人犯讓她很難在浪漫文學界找到工作。但似乎不影響在好萊塢報社求職。

5 呎 6 吋高/左撇子/淺褐色眼珠/灰髮/天蠍座

書卷獎得主甘斯波洛

甘斯波洛 6,000 頁的泥土小說,顯然沒辦法幫他付帳單。所以,他也成了新聞記者。

6 呎高/左撇子/淺褐色眼珠/淺褐色頭髮/雙子座

黑客・布萊斯頓

布萊斯頓永遠不會當記者。他是來接受專訪的。

6 呎高/右撇子/淺棕色眼珠/禿頭/射手座

香檳同志

香檳同志來到此地希望成立工會,讓他們進一步掌握媒體。

5 呎 11 吋高/左撇子/淺棕色眼珠/金髮/摩羯座

案發現場

牛棚
室內

寫手們在這裡「投擲」故事和流行語。充滿揉成一團的點子。

印刷機
室內

巨大的機器，由齒輪、皮帶和滾輪組成。

陽臺
戶外

別往下看！不只很可怕，而且可能會有人從背後推你。

屋頂
戶外

這裡曾有直升機停機坪。如今則是關節炎藥物的廣告看板。

可能凶器

拆信刀
很輕、金屬製

銳利的刀子，專門給不肯把信封撕開的人使用。

筆記型電腦
中等重量、金屬及科技製

你的工作機器，但也連結著所有能讓你分心的東西。

大理石半身像
很重、大理石製

某位有名記者的半身像，但別上網查他的資料——你會後悔的。

印表機
很重、塑膠及科技製

假如你年過 50，或許曾經使用過這東西。

殺人動機

 為了奪權

 出於挫折

 為了阻止革命

 為了逃避勒索

線索和證據

- 想要奪權的嫌疑犯是左撇子。
- 著有泥土相關書籍的嫌疑犯，不屬於「受膏者組織」。
- 拆信刀卡在皮帶和齒輪之間，發出刺耳的摩擦聲。
- 有人目擊，身高和甘斯波洛相同的嫌疑犯帶著筆記型電腦。
- 「受膏者組織」的一位成員在屋頂上。
- 實習生遞給邏輯客凌亂的訊息：「命革疑帶阻場印一表的想機止嫌著犯。」
- 可能因為挫折而殺人的嫌疑犯，在陽臺思考這件事。
- 有人在室內看到想逃避勒索的嫌疑犯。

嫌疑犯供詞（記得：凶手會撒謊，其他人只說實話。）

愛芙莉編輯：「是的，我在印刷室。」

書卷獎得主甘斯波洛：「我得過書卷獎，所以聽我的。大理石像在陽臺。」

黑客‧布萊斯頓：「甘斯波洛帶著拆信刀。」

香檳同志：「聽我這個勞動人民說句話，我帶了大理石像。」

166

可能凶器

案發現場

殺人動機

凶手？＿＿＿＿＿＿＿＿＿＿＿＿＿＿＿＿

凶器？＿＿＿＿＿＿＿＿＿＿＿＿＿＿＿＿

地點？＿＿＿＿＿＿＿＿＿＿＿＿＿＿＿＿

動機？＿＿＿＿＿＿＿＿＿＿＿＿＿＿＿＿

提示

邏輯客知道無理探長透過心電感應傳來訊息，因為他也傳了簡訊，確保不會有疏漏：「你收到訊息了嗎？香檳同志帶著大理石半身像！」

96 變裝查案

邏輯客和無理探長用古老的技法順利潛入片場：欺騙。他們打扮成技師模樣，裝上假鬍子，就這麼大搖大擺的走進去。最終，他們發現能這麼順利闖入的原因了：保全被殺了。

嫌疑犯

午夜三世

他認為父親將注意力分散在拍片和賺錢之間，是公司衰敗的主因。

5 呎 8 吋高／左撇子／深褐色眼珠／深褐色頭髮／天秤座

莎拉登保全

身為保全部長，她曾經親手犯下許多起戰爭罪，其中有一些甚至以她命名。

5 呎 6 吋高／左撇子／綠色眼珠／淺褐色頭髮／獅子座

午夜總裁

午夜電影公司的總裁。他在乎藝術和生意，但順序肯定先是生意，才是藝術。

6 呎 2 吋高／右撇子／黑色眼珠／黑髮／摩羯座

鋼鐵執行製片人

好萊塢最富有、最聰明，也最狠毒的製作人。

5 呎 6 吋高／右撇子／灰色眼珠／白髮／牡羊座

案發現場

豪華劇院
室內

那些沒有導演能力的主管們，會在這裡對影片發表高見。

平房
室內

演員拍攝期間的住處，讓電影公司省下旅館的支出。

道具工坊
室內

製作所有假刀、假車和假眼淚的地方。

上鎖的舞臺
室內

沒有人知道裡面有什麼。已經上鎖好幾年了。

可能凶器

一副「謀羅牌」
很輕、紙製

你可以用這套謀殺主題的塔羅牌來算命。

獎盃
中等重量、金屬製

至此，邏輯客已經相信這東西是拿來當紙鎮用的了。

旗板燈架
很重、金屬製

可以用來架設光源，或是揮向某人的腦袋。

放大鏡
中等重量、金屬及玻璃製

可以用來找線索，或者也能拿來打人。

殺人動機

 為了應有的認可

 為了宣傳電影

 為了復仇

 為了征服好萊塢

線索和證據

- 想宣傳電影的嫌疑犯在平房裡。
- 一副算命的卡牌，出現在豪華劇院正北方的建築（參見第86頁證物D）。
- 每個「埋沒人才祕密組織」的成員，都想得到應有的認同。
- 分析師在午夜三世的衣服上，發現金屬製凶器的跡證。
- 在警衛的文件裡發現潦草的訊息：「犯鏡的放塢大著帶萊疑嫌想服征好。」
- 摩羯座的嫌疑犯帶著旗板燈架（這種燈架是摩羯座的標誌）。
- 帶著獎盃的人都加入了「埋沒人才祕密組織」。
- 在導覽報到處正東方建築的嫌疑犯是右撇子（參見第86頁證物D）。

嫌疑犯供詞（記得：凶手會撒謊，其他人只說實話。）

午夜三世：「我不在豪華劇院。」

莎拉登保全：「放大鏡在上鎖的舞臺。」

午夜總裁：「放大鏡不是午夜三世帶的。」

鋼鐵執行製片人：「聽著，我想征服好萊塢。」

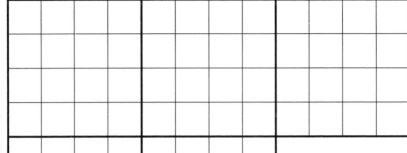

可能凶器

案發現場

殺人動機

凶手？＿＿＿＿＿＿＿＿＿＿＿＿＿

凶器？＿＿＿＿＿＿＿＿＿＿＿＿＿

地點？＿＿＿＿＿＿＿＿＿＿＿＿＿

動機？＿＿＿＿＿＿＿＿＿＿＿＿＿

提示

無理探長用尋龍尺判斷
出，獎盃在上鎖的舞臺，
並說：「我們真應該調查
這個地方，邏輯客。」

97 被賜死的臨演 🔍🔍🔍🔍🔍

解開片場的殺人案後，邏輯客和無理探長前往平房，想訪問暫時居民們關於遺跡的事。他們無法為這樣的冒昧造訪想出藉口，但幸運的是，當他們抵達時，發覺一位臨時演員被殺死了。

嫌疑犯

好萊塢薪資最高的編劇，同時也是最糟的編劇。

6 呎高／右撇子／淺棕色眼珠／禿頭／射手座

黑客・布萊斯頓

黃金時代的傳奇演員，如今也處於黃金年華。

6 呎 4 吋高／右撇子／藍色眼珠／銀髮／獅子座

傳奇的賽維爾頓

本月最有才華也最搶手的女演員。

5 呎 6 吋高／右撇子／淺棕色眼珠／紅髮／天秤座

雅寶隆明星

在父親過世後，他買下沙漠中附游泳池的豪宅並退休。他當時才 17 歲。

5 呎 8 吋高／左撇子／藍色眼珠／深棕色頭髮／射手座

午夜叔叔

案發現場

1
一號平房
室內

菜鳥寫手專用。有一間臥室、一間廚房和一間廁所，但都是同一個空間。

2
二號平房
室內

當你被升等到二號平房，你就知道自己成功了。竟然有大臺的冰箱？天哪！

3
三號平房
室內

明星專屬。你擁有自己的陽臺，浴室還有兩個蓮蓬頭。

4
四號平房
室內

從未有人居住，以確保連明星也都保有一點自知之明。

可能凶器

骨董打字機
很重、金屬製

來自 1920 年代，也就是好萊塢的新石器時代。

獎盃
中等重量、金屬製

最佳謎題書改編電影獎。

厚重的劇本
很重、紙製

某系列影集的設定集，因此包含了 50 頁詳盡無趣的背景說明。

墨水筆
很輕、金屬及墨水製

你可以拿來簽支票，或是刺向別人的脖子。這支筆會漏水。

殺人動機

 為了錢

 為了報仇

 為了偷取昂貴的書

 為了贏得獎項

線索和證據

- 帶著厚重劇本的嫌疑犯，不會為了錢而殺人。
- 在只有一間房的平房裡，發現了墨水汙漬。
- 邏輯客收到某位記者的線報：「想贏得獎項的嫌疑犯的左撇子。」
- 有人在巨大的冰箱旁看見午夜叔叔。
- 雅寶隆在兩個蓮蓬頭下，或者她帶著骨董打字機，兩者只有一件為真。
- 想復仇的嫌疑犯，在四號平房。

嫌疑犯供詞（記得：凶手會撒謊，其他人只說實話。）

黑客・布萊斯頓：「我在四號平房。」

傳奇的賽維爾頓：「讓我告訴你一切，骨董打字機在二號平房。」

雅寶隆明星：「去和我的經紀人談。但私下說，賽維爾頓帶了骨董打字機。」

午夜叔叔：「嘿，厚重的劇本在三號平房。」

可能凶器

案發現場

殺人動機

凶手？ _____

凶器？ _____

地點？ _____

動機？ _____

提示

無理探長檢查了涉案者的
星象，判斷：「午夜叔叔
在巨大的冰箱旁。」

98 誰殺了無理探長？ ९९९९९

小說家歐布斯迪安帶他們走進影城最西邊的神祕配音室。在大門外，珍珠編劇
和午夜三世正為了電影結局爭論。但當小說家拿起鑰匙時，兩個人都震驚了。
「好幾年沒有人進去配音室了。」珍珠說：「或許是進去的時候了。」午夜三
世回答：「讓我們看看老爸在打什麼如意算盤。」小說家打開門，他們悄悄潛
入。被黑暗包圍時，他們聽見尖叫聲。有人殺了無理探長！第二次！

嫌疑犯

珍珠編劇

曾編了好幾部最佳影片和最賣座影片，但這兩件事
從未同時發生。

5 呎 5 吋高／右撇子／藍色眼珠／金髮／水瓶座

柯柏警官

午夜電影片場裡唯一還沒被殺死的警衛。

5 呎 5 吋高／右撇子／藍色眼珠／金髮／牡羊座

小說家歐布斯迪安

確實，她謀殺了一堆人，但其他人似乎都沒有因為
殺人而受罰，她為何要例外呢？

5 呎 4 吋高／左撇子／綠色眼珠／黑髮／獅子座

午夜三世

他相信《每天破一起謀殺案：電影版》能幫助工作
室重回過去的輝煌。

5 呎 8 吋高／左撇子／深褐色眼珠／深褐色頭髮／天秤座

案發現場

防水布
室內

在倉庫的正中央蓋著某個巨大的東西。

巨大的油箱
室內

待精煉的原油儲存的地方。

巨大的機器
室內

某種煉油機或分離槽,又或許是別的東西?

抽油機
室內

瘋狂運轉著,並抽取片場地底下的原油。

可能凶器

油桶
很重、金屬及油製

巨大的罐子。

刀子
中等重量、金屬製

可以用來做很多事,例如切蔬菜,或是刺殺某人。

一條鋼筋
中等重量、金屬製

長條型的金屬,通常和水泥一起出現。

鏟子
中等重量、金屬及木頭製

用鏟子殺人的好處之一,就是可以挖個洞來藏屍體。

殺人動機

 為了升職

 為了接管電影公司

 為了保守祕密

 為了贏得獎項

線索和證據

- 警官帶了油桶。
- 「遠古野獸之血」組織的成員帶了刀。
- 無理探長緊握的紙條寫著:「犯帶興的項贏著得趣有獎鋼對沒疑嫌有筋。」
- 有人目擊午夜三世檢視神祕的防水布。
- 「遠古野獸之血」組織的成員想獲得升遷。
- 持有鏟子的嫌疑犯就在抽油機旁。
- 唯有藍色眼睛的人能加入「遠古野獸之血」組織。
- 編劇想保守某個祕密。

嫌疑犯供詞（記得:凶手會撒謊,其他人只說實話。）

珍珠編劇:「我似乎注意到,警官在巨大的機器旁。」

柯柏警官:「我不在防水布附近。」

小說家歐布斯迪安:「午夜三世不在巨大的機器旁。」

午夜三世:「鋼筋不在巨大的機器旁。」

可能凶器

案發現場

殺人動機

凶手？ _____

凶器？ _____

地點？ _____

動機？ _____

提示

無理探長對邏輯客眨眨眼，遞給他另一張紙條。接著，他繼續裝死。紙條寫著：「殺手刺了我。」

99 回到過去 ⟲⟲⟲⟲⟲

霎時間，邏輯客都弄清楚了。在無理探長視覺化技術的幫助下，他回到了過去（在他的腦海裡），像是看黑白舊照片那樣看見午夜電影公司的創立。這間公司的誕生不是出自對電影的愛，而是貪婪。這塊土地最初的擁有者被謀殺了。

嫌疑犯

午夜一世

午夜電影創始人，也是有史以來最苛薄的人。

5 呎 11 吋高／右撇子／藍色眼珠／深棕色頭髮／雙子座

午夜青年

他當時只是個青少年，他的父親剛送了他這頂可笑的圓形禮帽。

6 呎 2 吋高／右撇子／黑色眼珠／黑髮／摩羯座

莧菜總統

基本上是法國總統。

5 呎 10 吋高／右撇子／灰色眼珠／紅髮／雙子座

粉筆董事長

在多年前就摸透了出版業，身價高達 10 億美元。

5 呎 9 吋高／右撇子／藍色眼珠／白髮／射手座

案發現場

鑽油平臺
戶外

他們正使用這臺巨大的機器，挖掘另一個油井。

抽油機
戶外

瘋狂運轉中，上上下下的將原油從地下抽出。

遠古的遺跡
戶外

你可以在原野的邊緣，看見它們映照在落日餘暉中。

辦公室
室內

冷氣溫度設定得極低，幾乎用光了他們所生產的能源。

可能凶器

鐵撬
中等重量、金屬製

這東西最常被用來犯罪了。

一條鋼筋
中等重量、金屬製

長條型的金屬，通常和水泥一起出現。

油桶
很重、金屬及油製

巨大的罐子。

鏟子
中等重量、金屬及木頭製

用鏟子殺人的好處之一，就是可以挖個洞來藏屍體。

殺人動機

 為了成立電影公司

 為了破壞工會

 為了繼承遺產

 為了打贏戰爭

線索和證據

- 午夜青年在抽油機附近，或者午夜一世帶著鏟子，兩者只有一件為真。
- 身高最矮的嫌疑犯，和帶著油桶的嫌疑犯有過節。
- 想打贏戰爭的嫌疑犯，在抽油機附近。
- 莧菜總統在冷氣房裡放鬆休息。
- 在遠古遺跡的嫌疑犯，有深棕色的頭髮。
- 想成立電影公司的嫌疑犯在古老遺跡。
- 帶著油桶的嫌疑犯想繼承遺產。

嫌疑犯供詞（記得：凶手會撒謊，其他人只說實話。）

午夜一世：「上天明鑑，董事長帶著鋼筋。」

午夜青年：「鋼筋不是我帶的。」

莧菜總統：「鏟子在遺跡裡。」

粉筆董事長：「嗯……午夜一世帶了鏟子。」

	嫌疑犯				殺人動機				案發現場			

凶手？ _____

凶器？ _____

地點？ _____

動機？ _____

提示

根據邏輯客讀過的歷史，他知道，董事長那時想打贏戰爭。

100 電影試映會殺人案 ✎✎✎✎

在《每天破一起謀殺案：電影版》於午夜影城試映的前一晚，邏輯客接到一通
電話。「我知道誰陷害了無理探長。」神祕的聲音說。但是當邏輯客追問時，
電話就掛掉了。

隔天晚上，邏輯客和無理探長穿著燕尾服抵達試映會場，發現午夜電影的副總
裁被殺死了。邏輯客在他的口袋裡發現一張紙條，上面寫著他的電話號碼。假
如能解開這個案件，他就可以一口氣解開整個謎團了。

嫌疑犯

午夜三世

午夜電影創始人的孫子。他能成功帶領公司重回黃
金時期嗎？

5 呎 8 吋高／左撇子／深褐色眼珠／深褐色頭髮／天秤座

午夜總裁

午夜電影的總裁。他會為了掌權殺害數十個人嗎？

6 呎 2 吋高／右撇子／黑色眼珠／黑髮／摩羯座

小說家歐布斯迪安

世界頂尖的懸疑小說作家，會在自己的履歷加上一
條謀殺嗎？

5 呎 4 吋高／左撇子／綠色眼珠／黑髮／獅子座

無理探長

令人費解的偵探。他所說的一切是謊言嗎？

6 呎 2 吋高／左撇子／綠色眼珠／深棕色頭髮／水瓶座

案發現場

舞臺
室內

假如你受邀至此欣賞電影，就得付出代價，被迫觀賞映後問答。

豪華座椅
室內

復古的紅色天鵝絨座椅，上面也黏著來自過去的口香糖。

緊急出口
室內

非常難找。影城把緊急照明燈用膠帶貼了起來。

飲食部
室內

所有的飲食都是免費的，也因此份量都小得可笑。

可能凶器

獎盃
中等重量、金屬製

在好萊塢最重要的東西，同時也毫無意義。

紅鯡魚
中等重量、魚製

請握好牠的尾巴。

透石膏魔杖
中等重量、水晶製

可以施咒語，也可以打破腦袋。

一瓶紅酒
中等重量、玻璃製

小心別潑出來了，紅色汙漬可不容易洗。

殺人動機

 為了鞏固權力

 為了接管電影公司

 為了報仇

 為了挖掘石油

線索和證據

- 無理探長並不想接管電影公司。
- 在飲食部的嫌疑犯，是「移動畫面學院」組織的成員。
- 調查機關發布了他們的報告：「小說家想要報仇。」
- 透石膏魔杖在古老的口香糖旁邊，且沒有人會讓紅鯡魚上舞臺。
- 帶著獎盃的人想挖掘石油，或者小說家帶了紅酒，兩者只有一件為真。
- 「移動畫面學院」組織，只接受黑髮者加入。
- 一位觀影者將想法草草寫在紙上，交給邏輯客：「才午想夜總要權固鞏力」
- 偵探俱樂部給了邏輯客一條訊息：「第二矮的嫌疑犯帶著金屬製凶器。」

嫌疑犯供詞（記得：凶手會撒謊，其他人只說實話。）

午夜三世：「容我插嘴，我父親帶了透石膏魔杖。」

午夜總裁：「我兒子想要接管電影公司。」

小說家歐布斯迪安：「想要復仇的人在飲食部。」

無理探長：「午夜總裁不在飲食部。」

可能凶器

案發現場

殺人動機

凶手？

凶器？

地點？

動機？

提示

無理探長和邏輯客都知道，這是他們人生中最重要的一個案子。

第四章
偵探復仇記解答

61. 「人，是莧菜總統，為了盜墓，在廢棄的教堂，用掃把殺死的！」

「對啦！」總統回答：「這座島上藏了古老的神聖權杖，它曾經的持有者，是和我擁有相同名號的傳奇法國莧菜總統。我要找回這個權杖，藉此鞏固我的權力。看看你做了什麼好事？你讓歐洲陷入混亂！」

邏輯客不在乎歐洲的和平，他只在乎復仇。

> 影子先生／「外星人」的藝術品／懸崖上的燈塔／為了打贏戰爭
>
> 莧菜總統／掃把／廢棄的教堂／為了盜墓
>
> 史蕾特艦長／水晶骷髏頭／死亡森林／為了挽回顏面
>
> 午夜三世／斧頭／沉船／為了簽訂合約

62. 「人，是普通藍天先生，為了保守祕密，在二手商店，用鋁製水管殺死的！」

「這太荒謬了！」普通藍天先生回答：「我能有什麼祕密？」

邏輯客說：「很顯然，你就是太空人布魯斯基。」為了證明這一點，他用力扯下普通藍天先生的假鬍子。每個人都倒抽一口氣。

「我只是想像個普通美國人那樣活著。」他說，每個人都為他嘆氣。

「然後再從內部摧毀你們！」大家都發出噓聲。但邏輯客不在乎嘆氣或噓聲，他也不在乎保險員的工作。他只在乎復仇。

> 荷尼前市長／叉子／蕭條的賣場／為了錢
>
> 柯柏警官／普通的磚頭／老舊的工廠／因為失去神智
>
> 普通藍天先生／鋁製水管／二手商店／為了保守祕密
>
> 緋紅醫師／古老的船錨／二手車賣場／為了報復曾經的差辱

63. 「人，是銅綠執事，為了為父報仇，在庭院，用聖油殺死的！」

「棕石修士殺死的教民，是我的父親。」執事哭著說：「基於血濃於水的親情，我必須捍衛我的父親。」棕石修士的兄弟褐石弟兄聽見了，而邏輯客不確定銅綠執事還可以在這個世界活多久。

但邏輯客不在乎銅綠執事。他只在乎復仇。

但褐石弟兄接著給了他一張來自棕石修士的紙條，寫著：「你問題的答案不存在於未來，而在過去。」

芒果神父／聖禮酒／禁書圖書館／為了證明自己很強悍

銅綠執事／聖油／庭院／為父報仇

拉裴斯修女／祈禱蠟燭／懸崖／因為精神失常

褐石弟兄／祈禱念珠／小教堂／為了宗教因素

64. 「人，是圖斯卡尼校長，為了大眾的福祉，在書店，用沉重的背包殺死的！」

「那位圖書館員糟透了，早就該被開除。」校長說：「我做了一件好事，不過我真是太蠢，不該在最聰明的畢業生來訪時動手。」

「奉承對你一點好處也沒有。」邏輯客回答。

「那賄賂呢？」校長問道。

雖然這有點吸引人，但邏輯客此刻專注在復仇上：「讓我進入老校舍的典藏室，我們再商量商量。」

古魯克斯系主任／畢業繩／植物園／為了證明自己的論點

影子先生／水晶骷髏頭／老校舍／為了阻止邏輯客

圖斯卡尼校長／沉重的背包／書店／為了大眾的福祉

番紅花小姐／銳利的鉛筆／體育館／為了分散注意力

65.「人，是古魯克斯系主任，為了科學實驗，在校長的辦公室，用老舊的電腦殺死的！」

「我的研究論點很簡單，一座圖書館就算沒有首席圖書館員，還是可以順利運行，但少了助手就不行。你破壞了我的雙盲設計，摧毀我的實驗！」

「但實驗的目的是什麼？」邏輯客問。

「科學不需要目的，只需要知識！」系主任吼著。

但邏輯客並不在乎科學……。

古魯克斯系主任／老舊的電腦／校長的辦公室／為了科學實驗
哲學家骨頭／筆記型電腦／教師休息室／就只是因為做得到
愛芙莉編輯／大理石半身像／屋頂／為了政治目的
神祕動物學家雲朵／沉重的書／前方階梯／為了讓女性刮目相看

66.「人，是莧菜總統，為了篡位為王，在塞納河，用神聖的權杖殺死的！」

歷史很清楚——莧菜總統拿著權杖登上王位，但從未有人懷疑，權杖就是殺人凶器。莧菜總統在塞納河的河水中，殺死了他的敵人。

邏輯客知道，這就是世界的運作方式。壞人總是能逃脫一切。

然而邏輯客不在乎歷史，他在乎的是未來的復仇。

莧菜總統／神聖的權杖／塞納河／為了篡位為王
海軍上將／政治條約／遠古的遺跡／為了終止革命
顯赫子爵／投票箱／街壘／為了革命
香檳同志／火把／巴士底監獄／為了人民福祉

67.「人，是朱紅伯爵，因為和人打賭，在卡美洛，用王者之劍殺死的！」

沒錯，根據邏輯客的研究，整場戰爭的起因就是朱紅伯爵和人打賭，偷走了王者之劍。拿到這把寶劍後，他開始像個弄臣那樣瘋狂揮舞它。簡而言

之，這造成了往後數十年的喋血戰爭。

　　邏輯客檢視證物 C，重新排列了字母，發現可以拼出：「不久後，我將君臨天下（I RULE ANON）。」這指的是莧菜總統嗎？或是亞瑟王？或是其他希望設法利用遠古遺跡統治世界的人？

　　不過，邏輯客其實不在乎誰來統治。他只在乎復仇。

薰衣草閣下／聖杯／魔法湖泊／為了宗教原因

紫羅蘭女士／骨董頭盔／阿瓦隆／因為這麼做符合邏輯

朱紅伯爵／王者之劍／卡美洛／因為和人打賭

羅爾林爵士／紅酒／遠古的遺跡／為了偷取一具屍體

68.「人，是史蕾特艦長，因為宇宙瘋狂症，在登月艇，用空氣瓶殺死的！」

　　當然，政府隱瞞了整件事。他們不能讓人民認為，任何造訪月球的人都可能罹患宇宙瘋狂症。但邏輯客的問題是——他們還想隱瞞什麼？

　　你也知道，邏輯客不在乎宇宙瘋狂症，他只在乎……等等！邏輯客再次重新排列遠古遺跡的字母，這次拼出了和遺跡之謎最深刻連結的某個名字。或許這個人就是一切的幕後藏鏡人！

覆盆子教練／月球岩石／月球探測車／為了科學實驗

史蕾特艦長／空氣瓶／登月艇／因為宇宙瘋狂症

太空人布魯斯基／人類頭顱／月球基地／為了復仇

咖啡大總管／大型電池／遠古的遺跡／為了政治目的

69.「人，是高級鍊金術師渡鴉，因為受到鬼魂逼迫，而在停車場，用鋸子殺死的！」

　　魔術師都不相信詭異的魔法，所以他們認為那是很爛的殺人理由（除非是為了保護卡牌魔術的祕密）。但鍊金術師認了罪（「你們揭露了我的鍊金術

最大的祕密：謀殺！」），然後被押走了。

接著，邏輯客轉向魔術師奧羅琳，將證據展現在她面前，質問她為何取這麼明顯的假名。「你這蠢蛋！」奧羅琳回答：「這些字母不會拼成奧羅琳──遺跡的字母多了一個『N』！要說的話，這應該表示『不是奧羅琳』。你真該好好學學拼字。」

邏輯客不在乎拼字，但他覺得很尷尬。

> 影子先生／一瓶廉價烈酒／鋼琴房／為了竊取靈感
> 高級鍊金術師渡鴉／鋸子／停車場／因為受到鬼魂逼迫
> 魔術師奧羅琳／一張黑桃 A ／主舞臺／為了保護魔術的祕密
> 超級粉絲煙煙／受過訓練的凶暴兔子／近距離桌／因為違反了守則

70. 「人，是影子先生，為了讓目擊者閉嘴，在垃圾箱，用鏟子殺死的！」

影子先生笑了──雖然用某種變音科技調整過，邏輯客仍覺得這樣的笑聲很耳熟。

「你是誰？」邏輯客問。

「我是即將告訴你哪裡能找到遠古遺跡祕密的人──沙漠的新神盾公社。」接著，在邏輯客開口之前，影子先生就消失了。不是像魔術那樣憑空消失，只是用非常快的速度跑走。邏輯客沒有追上去，而是追蹤他提供的線索。

> 娃娃臉小藍／彎刀／金屬圍籬／為了竊取靈感
> 黑石大律師／紅鯡魚／讓人分心的塗鴉／為了給對方教訓
> 影子先生／鏟子／垃圾箱／為了讓目擊者閉嘴
> 傳奇的賽維爾頓／毒藥瓶／燒焦的車殼／因為嗜血

71. 「人，是荷尼市長，為了守護某個祕密，在幽浮墜落地，用尋龍尺殺死的！」

「什麼？」荷尼市長宣稱：「我會有什麼祕密？」

邏輯客回答：「很顯然，你就是來自我故鄉的同一個荷尼市長，而且你顯然想要宣稱自己不是太空人布魯斯基。」

「什麼？我從來沒有聽過這些人！」

但邏輯客沒有時間爭執。他把自己的筆記和推理表格交給其他鎮民，讓他們自行處理，然後就離開了。他並不在乎荷尼市長，你知道的……。

午夜叔叔／祈禱蠟燭／媚俗的餐廳／靈魂出竅
書卷獎得主甘斯波洛／透石膏魔杖／水晶商店／出於嫉妒
荷尼市長／尋龍尺／幽浮墜落地／為了守護某個祕密
水晶女神／彎曲的湯匙／城鎮廣場／為了科學實驗

72. 「人，是黑石大律師，為了錢，在戶外冥想空間，用水晶球殺死的！」

黑石大律師暗自計畫，要把水晶商店賣給某間避險基金，進一步發展成跨國企業。黑石並不相信水晶，但他相信錢。在邏輯客能阻止之前，他就帶著錢逃跑了。

但邏輯客並不在乎能不能阻止他。

至尊大師科伯特／一副「謀羅牌」／屋頂酒吧／因為氣氛不對
數字命理學家黑夜／水晶匕首／巨大的保險箱／為了證明自己的愛
黑石大律師／水晶球／戶外冥想空間／為了錢
貝殼牙醫博士／布道用書／智者區／為了偷取水晶

73. 「人，是奧柏金大廚，為了證明自己的論點，在廚房，用湯匙殺死的！」

三明治主廚和奧柏金大廚，為了如何妥善烹調有毒的河豚而爆發口角。你知道的，三明治大廚以為自己比較厲害，但奧柏金大廚用湯匙殺了他。「我

還會再做一次！」她大吼：「沒有人能質疑我的專業！」

當她逃跑時，邏輯客完全沒有阻止。他可以感覺到，這個鎮子有些不對勁。他離自己所在乎的事物越來越近了。

> 覆盆子教練／牆上的擺設／包廂座席／為了讓派對氣氛更熱烈
>
> 咖啡大總管／毒藥瓶／前露臺／出於嫉妒
>
> 奧柏金大廚／湯匙／廚房／為了證明自己的論點
>
> 格雷伯爵／高過敏原油／廁所／為了換到更好的位置

74.「人，是貝殼牙醫博士，為了科學實驗，在政府的廂型車，用透石膏魔杖殺死的！」

貝殼牙醫博士解釋道：「我的理論顯示，我們可以用透石膏魔杖聯絡外星人，但是得先用適當的方式幫魔杖注入能量。該怎麼做呢？答案就是謀殺！或者至少這是一種可能性。我們等等看，這就是我的實驗。」

為了實驗的第二部分，貝殼牙醫博士逃到了洞穴入口，邏輯客跟著他。他要報仇了。

> 莎拉登部長／催眠用懷錶／坑洞／為了偷取幽浮
>
> 社會學家恩柏／大釜／洞穴入口／因為氣氛不對勁
>
> 藥草學家縞瑪瑙／偽科學儀器／禮品店／祕教組織的命令
>
> 貝殼牙醫博士／透石膏魔杖／政府的廂型車／為了科學實驗

75.「人，是影子先生，為了宣傳神祕學，在死路，用巨大的磁鐵殺死的！」

神祕的影子先生揮舞著巨大的磁鐵，所以邏輯客只能出手把磁鐵打掉，並用手電筒照向對方的臉。他震驚得說不出話來。

竟然是無理探長。

邏輯客向來平靜的內心，此刻充滿了心碎、背叛和困惑。探長深不可測

的看著邏輯客，然後說：「你能相信，事實和你看到的不同嗎？」

「看起來是你偽造了自己的死亡，製造許多假的遺跡，為了達到某種宣傳效果而到處放置。這就是你那100萬元的流向嗎？」

「不，不，邏輯客，拜託。我在這裡找到了這些遺跡！我絕對不會偽造神祕事件！」

邏輯客變得很冷酷：「你在島上是裝死嗎？」

無理探長全身緊繃，低下頭：「這是唯一的辦法。」

邏輯客一拳打昏探長，復仇並不如他想像的那麼甜美。

影子先生／巨大的磁鐵／死路／為了宣傳神祕學

荷尼市長／巨大的骨頭／新的遺跡／為了宣傳這座城鎮

黑石大律師／地球儀／巨大的機器／為了錢

貝殼牙醫博士／石塊／桌子／為了幫忙打贏戰爭

第五章
最偉大的解謎者解答

76. 「人，是黑客·布萊斯頓，為了要推銷一份劇本，在魔術宮殿，用獎盃殺死的！」

邏輯客不懂，為什麼布萊斯頓要透過殺人來推銷劇本。他有大好前程，不是嗎？他笑了：「我昨天確實前程似錦，但到了明天，就沒有人有未來了。」（特別是當他們成為殺人犯後。）

> 鋼鐵執行製片人／高爾夫球桿／偉大公園／證明自己的強悍
>
> 黑客·布萊斯頓／獎盃／魔術宮殿／為了推銷一份劇本
>
> 超級粉絲煙煙／肉毒桿菌注射針／阿蓋爾經紀公司／為了進入電影產業
>
> 背景·馬倫戈／電影膠捲／午夜電影工作室／為了電影順利拍攝

77. 「人，是鋼鐵執行製片人，為了完成商業協定，在雄偉的大廳，用鋼琴弦殺死的！」

「喔，你逮到我了！」她說：「但你知道，因為你出手干預了這筆交易，有多少人會丟掉飯碗嗎？上千人！到底誰才是壞人呢？」

邏輯客認為，殺了人的女士一定比破案的人更壞，但或許他心懷成見。

> 午夜三世／稀有的花瓶／庭院裡的游泳池／為了完成電影
>
> 經紀人阿蓋爾／骨董打字機／屋頂陽臺／為了錢
>
> 鋼鐵執行製片人／鋼琴弦／雄偉的大廳／為了完成商業協定
>
> 午夜叔叔／厚重的劇本／地下室酒吧／為了讓派對氣氛更好

78.「人，是煤炭大哥，為了要證明自己很強悍，在角落的包廂，用紅鯡魚殺死的！」

身為幫派老大，你得時不時證明自己很強悍，否則就會有人挑戰你。不過，邏輯客還是覺得他或許可以用伏地挺身，或是參加拳擊比賽來證明，而不是動手殺掉某個可憐的廚師。

不過他得承認，這位可憐的廚師似乎過得滿闊綽的。

煤炭大哥／紅鯡魚／角落的包廂／為了證明自己很強悍

莎拉登部長／獎盃／垃圾箱旁邊的桌子／當作幌子

玫瑰大師／高級的盤子／代客泊車站／為了繼承財富

傳奇的賽維爾頓／筷子／酒吧／出於挫敗

79.「人，是達斯提導演，為了竊取靈感，在放映室，用獎盃殺死的！」

「我們正在看電影。」導演解釋道：「而他和我分享了懸疑片的靈感，聽起來太棒了，我一定要搶過來！所以我殺了他，沒錯。但現在我有了這個點子，假如他們不讓我拍成電影，我絕對不會跟任何人分享。只有我能擁有它！」很顯然，導演並不是個無私的人。

珍珠編劇／儀式用匕首／大廳／為了得到更好的位子

黑客・布萊斯頓／下毒的爆米花／售票處／為了拍自己的電影

超級粉絲煙煙／過期的糖果棒／影廳／為了測試自己的能耐

達斯提導演／獎盃／放映室／為了竊取靈感

80.「人，是午夜叔叔，出於嫉妒，在頂樓房間，用勒死人的圍巾殺死的！」

「他有一間好房間啊，老兄。」午夜叔叔回答：「我的姪子都說，假如你想要什麼，就該主動去爭取。所以我就這麼做了，這有錯嗎？」

邏輯客認為錯了，但正當他要這麼說時，接到了電影公司的電話，說他

們會在今年的懸疑博覽會舉辦《每天破一起謀殺案：電影版》的試映會。

> 午夜叔叔／勒死人的圍巾／頂樓房間／出於嫉妒
>
> 煤炭大哥／骨董打字機／空中花園／為了測試自己的能耐
>
> 緋紅醫師／幽靈探測器／最迷你的房間／為了練習
>
> 鋼鐵執行製片人／金色的鳥／鍋爐室／為了加入祕教組織

81.「人，是傳奇的賽維爾頓，為了得到某個角色，在停車場，用鐵撬殺死的！」

「邏輯客，你聽好了。」賽維爾頓說：「你是一輩子難得的角色。我可以讓你受到敬重，讓你出名，也能讓我自己再次成為大明星，而不再只當個傳奇。只要用鐵撬打死某個人就能成功了。你懂的，對吧？」

邏輯客懂。但假如賽維爾頓要飾演邏輯客，他就必須理解，邏輯客一定得推理出他的罪行。不過，只要賽維爾頓的電影夠好，其他人似乎都不在乎。電影公司仍然僱用了他，並開始物色拍攝的場景。

> 傳奇的賽維爾頓／鐵撬／停車場／為了得到某個角色
>
> 午夜總裁／放大鏡／美食街／為了拍到好的畫面
>
> 達斯提導演／電影版精裝書／展示廳／為了大把鈔票
>
> 潘恩法官／會爆炸的菸斗／活動場地／為了宣傳電影

82.「人，是圖斯卡尼校長，為了逃離勒索，在古老的動物園，用原木殺死的！」

「邏輯客，你這個怪物！你是我最看好的學生，而你現在已經揭發了我犯的兩起謀殺案。太過分了！我真希望你還在學，這樣我就能把你開除。」校長咆哮道。

邏輯客並不開心。自己母校的校長，如今成了兩起殺人案的凶手，真是貶低了文憑的價值。

橘子先生／女士／滅火器／著名的洞穴／為了偷取一顆紅寶石

珍珠編劇／骨董頭盔／希臘劇場／為了摧毀競爭對手的生涯

薰衣草閣下／石塊／好萊塢的招牌／僅僅因為辦得到

圖斯卡尼校長／原木／古老的動物園／為了逃離勒索

83.「人，是翡翠先生，因為趕時間，在停車場A，用高爾夫球車殺死的！」

「沒錯！」翡翠先生解釋：「我用高爾夫球車輾過某個人。但我得解釋，我真的很趕時間。我的會議遲到了！這種特殊情況應該列入考慮。」

邏輯客不認為兩件事能相提並論，但他想起無理探長總是說，沒有哪兩件事是能相提並論的。不過，他還是無法原諒無理探長做的事。

薰衣草閣下／厚重的劇本／噴水池／為了保護祕密

翡翠先生／高爾夫球車／停車場 A／因為趕時間

柯柏警官／警棍／警衛室／為了盜墓

珍珠編劇／獎盃／停車場 B／為了得到更好的停車位

84.「人，是超級粉絲煙煙，為了進入電影產業，在城市外景場地，用滅火器殺死的！」

被抓這件事似乎讓煙煙非常興奮，他不斷說著：「簡直就像午夜懸案系列！」並詢問自己是否有機會出現在《每天破一起謀殺案：電影版》裡。

超級粉絲煙煙／滅火器／城市外景場地／為了進入電影產業

拉裴斯修女／假的獎盃／午夜一世的雕像／為了認識名人

柯柏警官／旗子／水塔酒吧燒烤店／為了掩蓋外遇醜聞

覆盆子教練／高爾夫球車／導覽報到處／為了重新談判合約

85.「人，是雅寶隆明星，為了脫離爛電影，在攝影棚 D，用沙袋殺死的！」

「為什麼經紀人要幫我簽下以謎題書改編的電影？我甚至不是殺人犯！由於我的場景都在綠幕拍攝，所以我想如果殺了特效總監，應該就能擺脫這部電影了！」

竟然有人會為了擺脫合約而殺人，這讓邏輯客很震驚，因為他簽的合約很明確的寫著，就算他殺了人也不會終止。

```
煤炭大哥／「道具」刀／攝影棚 B／為了搶奪角色
午夜總裁／旗板燈架／攝影棚 C／為了贏得獎項
雅寶隆明星／沙袋／攝影棚 D／為了脫離爛電影
午夜三世／電線／攝影棚 A／為了接管影城
```

86.「人，是緋紅醫師，出於嫉妒，在陽臺，用陷阱紳士帽殺死的！」

「緋紅醫師」承認自己被抓包，但不承認自己是緋紅醫師。

就連影城保全把她架走時，她都還大喊著：「他們把我當傻子耍，所以我要他們付出代價！」

```
太空人布魯斯基／滅火器／等待室／為了贏得獎項
咖啡大總管／毒藥瓶／衣櫥／想測試自己的能耐
魔術師奧羅琳／紅鯡魚／主要辦公室／為了得到更多臺詞
緋紅醫師／陷阱紳士帽／陽臺／出於嫉妒
```

87.「人，是背景・馬倫戈，為了進入電影產業，在酒吧，用假玫瑰花殺死的！」

邏輯客不禁納悶，她為何不努力培養自己的演技來進入產業，而整間餐廳（以及全部的劇組人員）爆出哄堂大笑，持續了整整半小時。

「我永遠沒辦法出現在背景裡了！」背景・馬倫戈在一群人後方喊著。

> 背景‧馬倫戈／假的玫瑰花／酒吧／為了進入電影產業
>
> 午夜三世／盒裝 DVD 套組／後門廊／為了脫離爛電影
>
> 達斯提導演／一瓶紅酒／廁所／為了統治好萊塢
>
> 經紀人阿蓋爾／叉子／烤爐／為了贏得獎項

88. 「人，是小說家歐布斯迪安，為了試驗劇情，在陽臺，用尋龍尺殺死的！」

邏輯客覺得這樣的演技太誇張了。不過，環顧舞臺四周，他突然驚覺，就算某個東西是假的，也不能代表它就不是真實的。

「妳是真正的歐布斯迪安，對吧？」他問。

「當然了，邏輯客，我以為你已經猜到了。但你看出這一切代表的意義了嗎？」她指著午夜道具工坊的標誌──圓圈裡有「MPS」三個字母。

邏輯客盯著這個標誌，似乎想起了什麼，卻又說不上來。正當他思考時，歐布斯迪安又消失了。

> 朱紅伯爵／水晶匕首／可容納 50 輛車的車庫／為了盜墓
>
> 小說家歐布斯迪安／尋龍尺／陽臺／為了試驗劇情
>
> 棕石修士／有毒酊劑／僕人的陋室／為了竊取房地產
>
> 占星師亞蘇爾／催眠懷錶／草地／為了宣揚神祕學

89. 「人，是薰衣草閣下，為了脫離爛電影，在配音室，用高爾夫球車殺死的！」

閣下起初堅稱自己是無辜的，但當邏輯客解說案情時，他漸漸失去信心，最後終於認罪了。

「你不能把我這樣的貴族關進監獄！這是違法的！」他說。

雅寶隆明星／電影膠捲／水塔／為父報仇

薰衣草閣下／高爾夫球車／配音室／為了脫離爛電影

達斯提導演／有毒的河豚／後製室／為了挽回顏面

珍珠編劇／錄音麥克風／水塔酒吧燒烤店／為了政治目的

90.「人，是午夜總裁，為了讓目擊者噤聲，在陽臺，用鋼刀殺死的！」

午夜總裁宣稱，邏輯客已經簽署保密合約，所以不能公開此事；他殺害的人也簽過合約，把自己的命給賣了——所以嚴格來說，他沒犯罪。

邏輯客很清楚一件事：他得找個更好的律師了。

經紀人阿蓋爾／獎盃／收發室／為了接管一間電影公司

莎拉登部長／皮手套／大廳／為了宗教因素

午夜總裁／鋼刀／陽臺／為了讓目擊者噤聲

黑客・布萊斯頓／1,000 頁的合約／最好的辦公室／為了證明自身論點

91.「人，是經紀人阿蓋爾，為了得到更高比例的股份，在合夥人辦公室，用骨董鐘殺死的！」

「我想要多持有共同客戶收益的 1%，但他不同意，於是我跟他談判。簡而言之，他死了。這算是犯罪嗎？」邏輯客發覺，好萊塢沒有任何人能幫他擺脫他的合約。但他知道某人做得到。

經紀人阿蓋爾／骨董鐘／合夥人辦公室／為了得到更高比例的股份

黑客・布萊斯頓／黃金筆／休息室／為了復仇

潘恩法官／一大疊文件／大廳／為了房地產詐欺

黑石大律師／一袋鈔票／檔案室／因為挫折

92. 「人，是番紅花小姐，代表整個產業，在觀眾席，用『道具』刀殺死的！」

「我不知道刀子是真的！」她哭喊著：「我真是太蠢了！」

但邏輯客在她口袋裡找到一張紙條，寫著：「用道具刀殺死那個人，然後假裝妳笨到什麼都不知道。」

邏輯客不確定這到底代表番紅花小姐笨還是聰明。他也不明白無理探長為何要他來這裡。而某位演員邀請他前往「魔法商店」，更是令他困惑。

蘋果綠助理／鬼魂之燈／演員休息室／為了某個議題
背景・馬倫戈／一瓶威士忌／燈控室／為了轉移注意力
超級粉絲煙煙／假的玫瑰花／舞臺／為了宣揚神祕學
番紅花小姐／「道具」刀／觀眾席／代表整個產業

93. 「人，是亞蘇爾主教，為了幫助推銷劇本，在主要的房間，用獎盃殺死的！」

「我女兒一直告訴我，魔法就是我缺少的東西。」主教說：「假如我放棄她所謂的『愚蠢迷信』，就能把劇本賣出去了！但我第一次嘗試，就被稱為殺人犯！」邏輯客認為，她可能誤解或誤用了對方的建議。

然而，他還是不了解無理探長為什麼叫他來這裡。

亞蘇爾主教／獎盃／主要的房間／為了幫助推銷劇本
達斯提導演／受詛咒的匕首／密室／為了宣揚神祕學
香檳同志／水晶球／後方辦公室／為了偷取水晶
午夜叔叔／手杖劍／前方門廊／代表整個產業

94. 「人，是蘋果綠助理，代表整個產業，在祭壇，用沉重的蠟燭殺死的！」

「哈哈哈，沒有錯！我是背叛者，我把你賣給我老闆了。我過去曾把維護他的利益視為己任，但現在，我該做的都做了，該升官了！我不想再當蘋果綠助理了，我是蘋果綠業務！」

在邏輯客能阻止之前，她就離開現場，打電話給她爸爸了。他在儀式間裡四處打量，接著在地上看到三個巨大的字母：SWH。

他問：「SWH代表什麼？」

「你看反了。應該是HMS。代表的是好萊塢懸案協會（Hollywood Mystery Society.）。」

突然間，邏輯客明白小說家的暗示，也知道無理探長遭到了陷害——偽造遠古遺跡的不是他（參見第75案：洞穴中的復仇）。他一直是無辜的！你知道邏輯客怎麼看出來的嗎？

背景‧馬倫戈／獎盃／祕密出入口／為了創造藝術
超級粉絲煙煙／一瓶紅酒／廁所／因為氣氛不對勁
蘋果綠助理／沉重的蠟燭／祭壇／代表整個產業
橘子先生／女士／玫瑰旗／地板上的印記／為了征服好萊塢

95.「人，是愛芙莉編輯，為了阻止革命，在屋頂，用印表機殺死的！」

「香檳同志讓我們的助理編輯越來越偏激，很快的，工會就會席捲整個產業。因此，我不得不做該做的事。」

邏輯客和無理探長打電話給工會。當他們離開時，好好的談了一陣子。

「你怎麼知道我會把魔法商店地上的字給讀反，然後想起洞穴中遺跡上的字樣？我當時以為是SdW，其實應該是MPS——也就是午夜道具工坊（Midnight Prop Shop）？也就是說，午夜電影才是幕後主謀！」

「什麼？我根本沒想到這些。」無理探長驚訝的回答。

「那你為什麼叫我來這裡？」邏輯客問。

「我想說你能學會內觀，看見邏輯所看不到的真相。」無理探長說。

「為什麼不告訴我，你是無辜的？」

「我知道只要不是你推理出來的，你都不會信。而且在瞞著你的情況下裝死，讓我覺得很難受。但到處都有祕教教徒，這是我唯一能讓他們動搖的方

式。謀羅牌要我別告訴你，我聽從了。」無理探長回答。

「假如你用點邏輯，就會告訴我了。」

「我知道。我很抱歉。」

邏輯客思考了一下，決定接受。一部分的原因是，他在後續的追查還會需要無理探長的幫助，另一部分則是因為他開始對探長動心了。

愛芙莉編輯／印表機／屋頂／為了阻止革命
書卷獎得主甘斯波洛／拆信刀／印刷機／為了奪權
黑客·布萊斯頓／筆記型電腦／牛棚／為了逃避勒索
香檳同志／大理石半身像／陽臺／出於挫折

96.「人，是莎拉登保全，為了復仇，在道具工坊，用一副『謀羅牌』殺死的！」

「我看了好萊塢最新的反戰電影，認為自己必須做點什麼。因此，我抱著和平和交涉的心態來這裡，但保全竟想要把我趕出去。我想，這真的踩到我的底線了，所以我得報仇。」她回答。

這和遺跡完全無關，邏輯客不禁有點失望。而且道具工坊空蕩蕩的，一點線索也沒有。但無理探長讓他打起精神，說：「別擔心，萬事萬物都是互相連結的。即便一點關係都沒有的事物也是。」

午夜三世／獎盃／上鎖的舞臺／為了應有的認可
莎拉登保全／一副「謀羅牌」／道具工坊／為了復仇
午夜總裁／旗板燈架／平房／為了宣傳電影
鋼鐵執行製片人／放大鏡／豪華劇院／為了征服好萊塢

97.「人，是雅寶隆明星，為了偷取昂貴的書，在三號平房，用厚重的劇本殺死的！」

「這裡根本就沒有人會看書。」她宣稱：「所以就算我偷了一本書，也

根本沒人在乎！」

「是嗎？」邏輯客回應：「我們在意的不是竊盜，而是謀殺。」

「拜託！」她說：「他只是個臨時演員！不會有人想念他的，臨演不就是這麼回事嗎？」此時，邏輯客注意到小說家潛伏在陰影中。無理探長也注意到了，並問邏輯客那是誰。

「某個逃過一劫的人。」邏輯客說。

「喔。」無理探長說。

「不，我的意思是，她是逃過法網的殺人犯。」

「喔！太棒了！」他對小說家揮揮手。

她上前加入他們。當他們問她為何而來時，她拿出一把鑰匙。

邏輯客再詢問鑰匙的目的時，她笑了。

當她轉身走開後，他們都跟上前去。

黑客・布萊斯頓／獎盃／四號平房／為了報仇

傳奇的賽維爾頓／墨水筆／一號平房／為了錢

雅寶隆明星／厚重的劇本／三號平房／為了偷取昂貴的書

午夜叔叔／骨董打字機／二號平房／為了贏得獎項

98. 「人，是珍珠編劇，為了保守祕密，在巨大的機器，用刀子殺死的！」

這麼大喊的不是邏輯客，而是無理探長！

他從地上跳起來，宣稱：「我就知道，裝死就能逼出叛徒！」

但珍珠編劇並不開心。她放聲尖叫：「最後是我說了算！」她持刀衝向邏輯客，但無理探長擋在他們之間，用胸口接下刀子。此時此刻，邏輯客已經知道自己不需要太擔心了（這次無理探長穿著防刺背心）。

真相大白後，邏輯客走向神祕的防水布，一把扯開。看見下方的東西，他就什麼都明白了。

> 珍珠編劇／刀子／巨大的機器／為了保守祕密
>
> 柯柏警官／油桶／巨大的油箱／為了升職
>
> 小說家歐布斯迪安／鏟子／抽油機／為了贏得獎項
>
> 午夜三世／一條鋼筋／防水布／為了接管電影公司

99. 「人，是午夜一世，為了成立電影公司，在遠古的遺跡，用鏟子殺死的！」

邏輯客當下就明白了。遺跡不是假的，但有人希望邏輯客起疑，讓他朝錯誤的方向調查。因此，午夜電影的某人假造了遺跡來陷害無理探長。

但只因為某個東西是假造的，不代表就不是真實的。

遠古遺跡並非來自神祇或外星人，也不是什麼力量的泉源，本身一點能量都沒有。它們只是遠古的標記，但代表的意義相當重要，也比任何人想像的都更值錢。

每個遺跡的下方都潛藏著大量原油。午夜一世得知這件事，於是成立了午夜電影公司。多年來，公司不斷使用它們的金錢和影響力，購入遠古遺跡所在的地點，**為的就是要開採石油**。

這就是為什麼，遺跡下方的土地很不穩定，還有為什麼有些人在遺跡周圍會覺得恍神迷失。因為天然氣往往會與石油一起出現，並逸散到空氣中。

有許多祕密社群都握有一部分的相關知識，而幾乎每個社群的名字都和這個偉大的祕密有關。有的應該很明顯，例如「聖油組織」。有些比較隱晦，例如「古老瀝青之歌」（指石油中提煉出的瀝青），或是「神聖地球教派」（因為當你開採時，得先在地球上打洞）。你還能想到其他的嗎？

小說家在研究時發現這件事，某個人在信件上簽署了她的名字，並把所有人集中到油田去（參見第 1 冊第 21 案：油田奇案）。他們威脅她，假如把祕密公諸於世，他們就會陷害她成為殺人凶手。

「但我看破他們的威脅，乖乖被逮捕，越獄之後低調行事，直到蒐集到我所需要的證據。這個地方就是證據。」

「你是怎麼想通的？」邏輯客問。

小說家回答：「檢視遠古遺跡的迷宮。首先，看看迷宮形狀代表的是哪個鍊金術符號（參見第 22 頁證物 B）。接著，看看迷宮上的字母，從右邊的 A 開始，然後以順時鐘方向每隔四個就寫下來。會拼成什麼？（參見 23 頁證物 C）『油的符文』（AN OIL RUNE）！」

弄清楚遠古遺跡的意義後，邏輯客準備好揭穿陷害無理探長，並且在幕後操控許多祕密社群和謀殺案的凶手了。要是他知道那是誰就好了。

午夜一世／鏟子／遠古的遺跡／為了成立電影公司
午夜青年／油桶／鑽油平臺／為了繼承遺產
莧菜總統／一條鋼筋／辦公室／為了破壞工會
粉筆董事長／鐵撬／抽油機／為了打贏戰爭

100.「人，是午夜三世，為了接管電影公司，在舞臺，用獎盃殺死的！」

「對啦，是我幹的！我殺了副總裁，但我這麼做是因為他很礙事。」

「兒子！」午夜總裁大吼：「閉上嘴，等律師到這裡再說。」

「閉嘴，老爸！我才不管你的律師。我對你們都厭倦了。你繼承了石油起家的公司，然後想把其中一半轉型成電影公司？你可悲的藝術追求妨礙了我們真正需要的：錢！」

於是，他開始揭露自己的計畫，殺人犯通常都這樣：「因此，我決定自己來。我把大部分的謀殺案都設計在遠古的遺跡附近，讓邏輯客調查，陷害無理探長，接著取得電影版權。我用這部電影當幌子，在各地的遺跡附近買土地，假裝是拍攝場景，不過電影大部分都是在片場拍的。

人們以為他們交易的對象是貧窮的電影工作室，而不是有錢的石油公司，所以願意廉價出售土地。我小心謹慎的頒發許多可笑的獎項，讓半個好萊塢都站在我這邊。一旦為公司賺進數十億元，董事會就會從我那半吊子的藝術家老爸轉而支持我。要不是你們兩個探頭探腦，我的計畫幾乎就要成功了！」

他轉身面對邏輯客和無理探長，繼續說：「我以為如果陷害你們其中一個，再把另一個帶來好萊塢，就能挑撥離間，分頭擊破。如果只有一個，我就能輕易打垮：**邏輯客相信任何他能理解的事，無理探長則相信所有他無法理解的。要欺騙其中一個非常簡單，但不可能兩個一起騙！**我恨你們兩個，祝你們兩個早日被殺！這是我的最後一句話！也讓這成為《每天破一起謀殺案》的結尾吧！」

但他們才不會讓壞人握有最終的話語權。返回邏輯客公寓的途中，他們談論這起案件。

「你知道的吧，無理探長？」邏輯客說：「所有事都有科學的解釋。」

「啊！」無理探長回答：「但還有個問題：遠古的人怎麼知道油源在哪裡的？他們一定是使用了神祕而被遺忘的探勘方法！除此之外，該如何解釋第68案，很顯然……。」

他們一邊辯論，一邊進入邏輯客的公寓。

讓我們給他們一些隱私吧！他們終於能暫時遠離謀殺案，至少，在本書續集到來之前是如此……。

午夜三世／獎盃／舞臺／為了接管電影公司

午夜總裁／紅鯡魚／緊急出口／為了鞏固權力

小說家歐布斯迪安／一瓶紅酒／飲食部／為了報仇

無理探長／透石膏魔杖／豪華座椅／為了挖掘石油

致謝

　　首先，我想感謝偵探俱樂部的各位，謝謝你們敏銳的破案大腦。我想特別表揚在我設計題目時，為我快速測試的夥伴，包含亞歷山德‧默翰（Alexander Maughan）、丹尼爾‧艾思博（Danielle Esper）、梅根‧貝克（Megan Beck）、歐珊卓‧懷特（Ossandra White）、提甘‧派瑞特（Teagan Perret）、艾爾（El）、珊海雅‧斯里庫瑪（Sandhya Sreekumar）、莉比‧「真心」‧史當普（Libby "Heartfelt" Stump）、布魯‧韓森（Blue Hansen）和艾爾‧哈德海帝（Al Harder-Hyde）。（也謝謝你，凱拉〔Kaela〕，提供了我們娃娃臉小藍這個角色，這是第一個由粉絲創造和票選出的嫌疑犯。未來還會有更多！）

　　不過，假如沒有我的朋友丹尼爾‧多納胡律師（Daniel Donohue），這本書就不會存在。因為我一開始就是為了他而寫的。他無限的回饋和持續的批判，讓這本書的題目越來越精練。他既是魔術師也是律師，所以能讓你的法律問題消失不見。

　　貝莉‧諾頓（Bailey Norton），為所有的角色們提供了星座的分析。她知道所有星星的奧祕，因為她就是個明星——你這個週末，或許就有機會在洛杉磯欣賞她的喜劇表演！

　　謝謝阿敏‧奧斯曼（Amin Osman），他是我的好友和合作夥伴。並在最短的時間內給了我很棒的建議。他的幫助對我來說是無價的，天才！

　　假如沒有我最棒的經紀人梅莉莎‧愛德華斯（Melissa Edwards），這本書就不會問世。她某天突然打電話給我，向我提出這個建議。送她再多花都不夠表達我的感激，但我會努力試試的！

　　謝謝我在聖馬丁出版社（St. Martin's Press）的編輯柯特妮‧莉特爾（Courtney Littler）。她對《每天破一起謀殺案》的原版書抱持極大的信心，一口氣就簽下了一到三集（希望未來還有更多）。謝謝她的智慧、知識和持續

211

的肯定。也謝謝她在聖馬丁的助理凱莉・史東（Kelly Stone）。助理的工作繁重，卻很少得到應有的重視，非常感謝。

羅伯・葛洛姆（Rob Grom）為本書設計了原版封面，歐瑪・查帕（Omar Chapa）則設計了原文書內頁。假如沒有他們，這本書看起來就不可能這麼屬害。我深深感謝他們的付出。還有莎拉・德威特（Sara Thwaite）的審稿。艾瑞克・梅爾（Eric Meyer）和梅里莉・考夫特（Merilee Croft）提供了重要的排程，並確保一切都像時鐘那樣井井有條。假如沒有行銷宣傳部門的史蒂芬・艾瑞克森（Stephen Erickson）和海克特・德讓（Hector DeJean）的努力，你或許也不會讀到這本書。

謎語大師大衛・柯翁（David Kwong）花了許多時間，透過電話和我討論謎題。他的經驗和專業是無價之寶。再次感謝。

許多親愛的朋友們都透過回饋、建議和鼓勵讓本書變得更好，包含朱莉・皮爾森（Julie Pearson）、艾瑞克・希格（Eric Siegel）、麥卡・席爾（Micah Sher）、列文・麥納瑟（Levin Menekse）、KD・達維拉（KD Dávila）、柴伊・海奇特（Chai Hecht）、傑西・弗利特（Jessie Flitter）、夏儂・珊德斯（Shannon Sanders）、琳西・卡爾森（Lindsey Carlson）、雷・拉柏格（Ray Rehberg）、克莉絲汀・沃克（Kristin Walker）、潔西卡・貝倫（Jessica Berón）、艾瑞克・伯納德（Eric Barnard）、德克斯特・沃考特（Dexter Walcott）、伊娃・達洛伽（Eva Darocha）、凱特琳・帕里許（Caitlin Parrish）、羅伯・特伯斯基（Rob Turbovsky）、道格・派特森（Doug Patterson）、安迪・坎恩（Andi Kohn）、羅伯・哥德曼（Rob Goldman）、梅根・索沙（Megan Sousa），以及胡安・魯伯卡瓦（Juan Rubalcava）。謝謝你們。

感謝所有好萊塢懸案協會曾經和現任的成員，我是你們的大粉絲。

我的母親喬吉・雪利・卡柏（Judge Sherri Karber），是耶穌降世以來最棒的母親。謝謝妳無止境的愛與支持。也謝謝喬吉・諾曼・威金森（Judge Norman Wilkinson），總是支持著我和母親。珍妮・威金森（Jenny

Wilkinson），謝謝妳在我前往洛杉磯時，留在他們身邊（也幫助他們解開這些謎題）。

最後，也是最重要的，我要向丹妮·麥瑟史密特（Dani Messerschmidt）表達最深刻的感謝。妳是我 10 年來的伴侶，總是給我愛和支持。假如沒有妳，就不會有這本書。我希望用往後的每一天，一點一滴的回報妳。

假如我還遺漏了誰，我欠你們一杯飲料。

國家圖書館出版品預行編目（CIP）資料

每天破一起謀殺案（2）：100道懸案等你破解，車上床
上廁上最佳娛樂，觀察力、推理與歸納能力大增，犀利
的你永遠直指真相。／G.T. 卡柏（G. T. Karber）作；謝
慈譯 . -- 初版 . -- 臺北市：大是文化有限公司，2024.4
224 面；17×23 公分 . --（Style；87）
譯自：Murdle : Volume 1
ISBN 978-626-7448-00-7（平裝）

1. CST：益智遊戲　2. CST：邏輯　3. CST：推理

997　　　　　　　　　　　　　　　　113001031

Style 087

每天破一起謀殺案（2）

100 道懸案等你破解，車上床上廁上最佳娛樂，
觀察力、推理與歸納能力大增，犀利的你永遠直指真相。

作　　者／G.T. 卡柏（G. T. Karber）
譯　　者／謝　慈
責任編輯／楊　皓
校對編輯／宋方儀
美術編輯／林彥君
副 主 編／蕭麗娟
副總編輯／顏惠君
總 編 輯／吳依瑋
發 行 人／徐仲秋
會計助理／李秀娟
會　　計／許鳳雪
版權主任／劉宗德
版權經理／郝麗珍
行銷企劃／徐千晴
業務專員／馬絮盈、留婉茹
行銷、業務與網路書店總監／林裕安
總 經 理／陳絜吾

出 版 者／大是文化有限公司
　　　　　臺北市 100 衡陽路 7 號 8 樓
　　　　　編輯部電話：（02）23757911
　　　　　購書相關諮詢請洽：（02）23757911 分機 122
　　　　　24 小時讀者服務傳真：（02）23756999
　　　　　讀者服務 E-mail：dscsms28@gmail.com
　　　　　郵政劃撥帳號：19983366　戶名：大是文化有限公司

法律顧問／永然聯合法律事務所
香港發行／豐達出版發行有限公司 Rich Publishing & Distribution Ltd
　　　　　地址：香港柴灣永泰道 70 號柴灣工業城第 2 期 1805 室
　　　　　　　　Unit 1805, Ph.2, Chai Wan Ind City, 70 Wing Tai Rd, Chai Wan, Hong Kong
　　　　　電話：21726513　傳真：21724355
　　　　　E-mail：cary@subseasy.com.hk

封面設計／林雯瑛　內頁排版／王信中
印　　刷／鴻霖印刷傳媒股份有限公司

出版日期／2024 年 4 月　初版
定　　價／新臺幣 360 元（缺頁或裝訂錯誤的書，請寄回更換）
I S B N／978-626-7448-00-7
電子書 ISBN／9786267448052（PDF）
　　　　　　　9786267377987（EPUB）